INVENTAIRE
V 2 H 650

24650

BEAUX-ARTS

LE SALON DE 1857

PAR

W. FLANER

EN VENTE

CHEZ H. LEFEVRE, ÉDITEUR, PASSAGE SAULNIER, 10

1857

BEAUX-ARTS

LE SALON DE 1857

I.

LE SALON. — STATISTIQUE. — LE JURY. — LA CRITIQUE.

Tout homme organisé de façon à retirer quelque jouissance des sensations qui lui arrivent par les yeux, éprouve, en entrant dans une grande exposition de peinture, une impression bienfaisante qui lui manque au Salon de cette année. Ne nous hâtons pas toutefois d'en accuser les exposants qui ont envoyé bon nombre d'œuvres fort remarquables. La grande peinture fait, il est vrai, défaut ; mais nous en avons bien la monnaie, et nous serions mal venu de commencer par nous plaindre, si nous n'avions, pour cela, une excellente raison. Le succès des *Faux Bonshommes* a rendu *Bassecour* assez populaire pour que celui qui n'est pas décidé à tout admirer sans restriction se trouve dans la nécessité de poser ses réserves, quitte

ensuite à déclarer que tout est pour le mieux dans le plus joli des mondes.

Et d'abord, occupons-nous du local, ou plutôt de son appropriation aux expositions artistiques. Pour que chacun soit bien placé, plusieurs conditions doivent être remplies : les unes relatives aux tableaux, les autres, dont on se préoccupe rarement, relatives aux spectateurs :

1° Les toiles doivent être bien éclairées ;

2° *Celui qui les regarde doit être dans l'ombre* (on l'oublie presque toujours) ;

3° Chaque tableau doit être vu sous un angle tel qu'il ne renvoie pas dans les yeux du spectateur la lumière qu'il reçoit.

Or, que voyons-nous dans les vastes salons du Palais de l'Industrie, où les toiles se grimpent les unes sur les autres jusqu'à une hauteur de quinze mètres environ ?

Celles du bas sont bien éclairées et faciles à voir.

Celles du milieu nous renvoient déjà dans les yeux la lumière qui lui vient du plafond.

Les plus élevées, enfin, nous forcent de lever la tête, et, dès lors, nous nous trouvons aussi bien éclairés qu'elles, ce qui n'est pas nécessaire, — bien au contraire.

Un tiers, à peu près, se trouve donc bien casé. L'examen le plus superficiel montre suffisamment qu'on a généralement réservé les bonnes places aux plus dignes ; cependant quelques très-bonnes choses sont encore perdues dans les combles. En les descendant, et en donnant ainsi à l'Exposition plus de développement en largeur, on arriverait encore à éparpiller les visiteurs, ce qui, par la température caniculaire dont jouit la vigne, serait fort apprécié du public.

Passons maintenant au jury, dont l'indulgence nous semble un peu exagérée.

On a raconté, avant de connaître ses décisions, que sur 500 ouvrages, 25 avaient été admis et 475 éliminés. A ce compte, il faudrait croire que les artistes en avaient présenté 54,000 environ, ou que les tableaux évincés sont rentrés par la fenêtre. Nous aimons mieux nous arrêter à cette dernière supposition, qui ne se trouve que trop justifiée.

Quelle que soit la composition du jury, qu'on l'ait choisi uniquement parmi les membres de l'Institut, qu'il ait été désigné par l'élection, ou composé comme aujourd'hui d'artistes et d'amateurs, toujours l'élément drôlatique a eu dans les expositions une part également large. Depuis 1848, où tout fut admis sans examen, les mauvaises choses n'ont peut-être jamais été plus nombreuses que cette année : le volume du livret aurait suffi à le faire prévoir.

L'indulgence extrême dont le jury a fait preuve nous paraît regrettable à plusieurs égards : elle fait tort à la fois au public et aux artistes de talent. Son moindre inconvénient est de rendre fatiguant et difficile un examen qui devrait être un plaisir ; mais, chose plus grave, cette tolérance fait ainsi perdre le bénéfice de la publicité à des œuvres d'un certain mérite qu'on ne va pas chercher au milieu des productions horribles parmi lesquelles elles sont égarées. La supériorité de l'art français, si bien établie par le concours universel de 1855, pourrait, au premier abord, paraître une mystification au visiteur de l'exposition actuelle ; et cependant, en réduisant à 500 le nombre des ouvrages exposés, on eût pu y trouver les éléments d'un salon extrêmement remarquable.

Dans un moment où la France se dépeuple (voir l'*Annuaire du bureau des longitudes*), on devrait y regarder à deux fois avant d'aider à sortir des professions utiles une foule d'individus qui, avec un peu de peine, seraient arrivés à vendre du madapolam ou de la chandelle aussi bien que les *bourgeois*, et qui, dangereux en ce qu'ils corrompent le goût public, encom-

brent encore les voies de l'art où ils tiennent la place de quelqu'un.

Eh bien! l'on ne fait rien pour décourager ces gens-là; on expose leurs toiles à côté des œuvres les plus recommandables; on leur donne même de temps en temps des médailles. Sous le prétexte qu'il faut que tout le monde vive, et sans se préoccuper du *comment?* la sollicitude des gouvernements use en commandes qui sont mal remplies, en mauvaises copies des portraits officiels, des ressources qui deviennent, pour ceux que la paresse a poussés dans l'art, un encouragement à continuer leur coupable industrie. Encore quelques années de ce régime, encore quelques philanthropes de l'école du baron Taylor, et la France, qui passe aujourd'hui avec raison pour la patrie des arts, n'aura rien à envier aux pays les plus mal partagés sous ce rapport.

Une autre catégorie de gens qu'on n'a pas su décourager attriste encore l'Exposition : nous voulons parler, au moins pour une large part, des EX, de ceux auxquels une faveur antérieure vaut la faveur nouvelle d'être admis sans examen.

Il y a quelques années, les membres du jury étaient seuls affranchis de ce jugement préalable. C'était là une mesure de haute convenance dont profitaient à peine quelquefois MM. Picot, Abel de Pujol, Blondel. Depuis, on étendit cette faveur aux artistes qui avaient obtenu des médailles dans les expositions précédentes. Personne n'a oublié de quelle façon M. Courbet en abusa. L'année suivante, on réduisit les admissions d'emblée; M. Courbet n'étant pas décoré, on n'admit plus à en profiter que les peintres décorés.

Ils en abusent toujours.

L'examen des tableaux que beaucoup d'entre eux ont envoyés nous fait supposer que la plupart ont été décorés pour leur assiduité à remplir leurs devoirs de gardes nationaux. Nous consacrerons à la fin de cette revue

quelques lignes aux plus grotesques; car leur exposition n'est pas une exposition pour rire, et les plus indifférents peuvent tout au plus en dire avec l'Auvergnat qui avait trouvé un soulier dans la soupe : « Ce n'est pas tant que ça soit sale; mais ça tient de la place. »

N'allez pas conclure de là qu'il n'y a rien à voir au palais des Beaux-Arts : ce serait une grave erreur. Si la grande peinture fait défaut, vous trouverez dans des œuvres d'une prétention moindre plus de toiles réussies que dans aucune des expositions précédentes; et si beaucoup d'exposants font regretter leur fécondité, nous devons rendre grâces aux autres du talent et de la persévérance qu'ils apportent dans la défense d'une cause que s'efforcent de perdre leurs prétendus confrères.

De même que celle du salon, la publicité des journaux luit pour tout le monde, ou à peu près. Des revues dont le salon est le prétexte, les unes sont presque exclusivement des compte-rendus, les autres sont des critiques. Pour ceux qui n'ont pu voir eux-mêmes, pour les lecteurs de province, les compte-rendus sont assurément une lecture attrayante, une exhibitions de descriptions à laquelle certains écrivains savent donner un vif intérêt. Leur reprocher de ne rien faire, ou presque rien, pour l'éducation artistique, serait leur demander de sortir de leur programme. Les critiques, infiniment moins amusantes, nous paraissent prendre la question de plus haut et pouvoir être utiles en garantissant jusqu'à un certain point le public des effets fâcheux que peut exercer sur son goût la vue habituelle d'ouvrages médiocres. L'éducation artistique est le résultat d'une longue suite de comparaisons : on peut certainement la faciliter, la rendre plus prompte et plus sure en apportant dans ces comparaisons de l'ordre et de la méthode.

Si le critique n'a pas d'abord analysé ses apprécia-

tions, s'il n'en a pas dégagé la loi, qui, sans qu'il s'en soit d'abord rendu compte, dirige ses jugements, il est exposé à des contradictions, à des opinions incompatibles, qui souvent, en désaccord avec ses impressions mais imposées par l'opinion générale, sont plus propres à égarer ses lecteurs qu'a leur servir de guide.

Nous admettons parfaitement que ces impressions ne sont pas les mêmes pour tout le monde, d'où l'impossibilité d'un jugement absolu. Toutefois, en les analysant, on peut arriver, sinon à prononcer toujours sur la valeur d'un tableau ou d'une statue, du moins à poser la question en litige, et à savoir sur quel point divergent deux opinions contradictoires. On ne saurait avoir la prétention de *résoudre* des questions d'esthétique; mais on doit essayer de les *poser*.

Comme on ne saurait mieux démontrer le mouvement qu'en marchant, nous allons essayer de montrer les avantages du procédé critique que nous recommandons, en recherchant à quelles conditions physiologiques se rattache l'appréciation des œuvres d'art, et en tâchant d'établir ce que peut être le sentiment du beau dans les arts plastiques. Nous le ferons dans des termes tels que, bien que nous ayons à cet égard une opinion bien arrêtée, chacun puisse, d'après les tendances de son organisation, trouver dans notre exposé la règle d'appréciation qui répond à son tempérament.

II.

DU VRAI DANS LES ARTS. — LA NATURE. — ART ET MÉTIER. — LE STYLE.

Quand on se regarde dans un miroir bien construit, on reconnaît que ce miroir est bon, parce qu'ayant vu d'autres hommes et s'étant fait une idée du type à reproduire, on juge qu'il donne une image vraisembla-

ble. Si ce miroir avait des défauts, le spectateur les reconnaîtrait de suite à certaines déformations de l'image, déformations qu'il sait n'être pas dans la nature. Qu'on se regarde ensuite sur le ventre d'une bouteille : la déformation est telle, que l'image est devenue une caricature hideuse. On ne prend certainement pas cette bouteille pour un bon miroir, mais on se reconnait encore dans la figure grotesque qui semble se peindre sur sa surface ; et c'est avez raison, car cette figure trouve dans celui qui la regarde sa principale raison d'être.

Permettez-moi maintenant de comparer le dessinateur à la surface polie qui réfléchit des images. Son œil les perçoit avec l'honnêteté de la chambre noire. Son intelligence est la surface qui reçoit ensuite cette impression et qui, glace polie, bouchon de carafe ou tesson, en retire une sensation en rapport avec sa configuration propre. C'est cette sensation que nous rendent les artistes dont la main est assez habile pour leur permettre de traduire ce qu'ils éprouvent.

Il n'est personne chez qui une préoccupation dominante, une disposition organique particulière, ne constitue un point de vue général d'où tout prend une physionomie spéciale. La nature n'agit donc pas sur notre être moral et intellectuel d'une façon identique, absolue : les mêmes impressions produisent une sensation qui, non-seulement diffère d'un individu à un autre, mais varie encore chez un même individu, suivant une infinité de circonstances.

On peut dire qu'en matière d'art, chacun, lorsqu'il sait son métier, c'est-à-dire lorsque sa main ne fait pas défaut à sa pensée, rend ce qu'il voit comme il le sent. La nature extérieure a sa part dans l'œuvre produite ; la nature intérieure y a la sienne. La notion de cette double origine des sensations a conduit des philosophes à nier la réalité de la matière et à soutenir qu'il n'y avait que des apparences. Un coup de bâton pourrait les convaincre que leur thèse est difficile à

soutenir lorsqu'on les met en présence des faits de l'ordre physique; mais, pour les choses de l'ordre moral ou intellectuel, tout se passe comme s'ils avaient raison.

En présence de la nature, M. Ingres en saisira le côté noble et le rendra en homme qui sait son métier. M. Courbet en reflétera le côté ordurier qu'il rendrait d'une façon satisfaisante s'il savait dessiner. Tous deux cherchent le vrai.

Ne sachant où trouver le vrai, ou plutôt, le trouvant partout, nous ne saurions le prendre pour criterium du mérite d'un tableau ou d'une statue. C'est sur un autre terrain qu'il faut chercher à s'entendre.

De même qu'au point de vue moral on distingue dans les sociétés civilisées des gens bien élevés et des goujats (encore plus goujats que nature, a dit Gavarni); de même, *dans les arts*, fruit d'une civilisation évidente, *il est des données acceptables et d'autres qui doivent être repoussées, des vérités attrayantes et des vérités qui ne sont pas bonnes à dire.*

Cette proposition pouvant paraître l'expression d'une opinion individuelle, nous croyons devoir en démontrer la vérité. L'admirable invention de Niepce de Saint-Victor nous en fournira le moyen.

En effet, lorsque tout à l'heure nous disions ne pas savoir où trouver la nature, où rencontrer le vrai, nous allions un peu loin. La photographie nous donne certainement quelque chose d'approchant ; elle nous permet d'apprécier ce que peut être l'influence du traducteur, de l'interprète, de *l'Autre*, en nous montrant ce qui reste quand on le supprime. Mais tout le monde nous accordera qu'une photographie n'est pas un objet d'art, qu'elle peut tout au plus en tenir quelquefois la place, lorsqu'elle remplit certaines conditions décoratives que nous essaierons de fixer tout à l'heure.

Que faut-il donc entendre par un objet d'art?

Définir les arts directement, par une énumération de caractères, serait en donner une idée un peu moins claire que celle que chacun s'en fait. Nous croyons qu'il vaut mieux en montrer les limites, le sentiment général en donnant une notion juste et qui n'a besoin que d'un peu plus de netteté.

En quoi donc l'art diffère-t-il du métier?

— Tout art est doublé d'un métier dont il suppose la connaissance plus ou moins parfaite. On a généralement mesuré l'importance du métier aux difficultés qu'ont à vaincre ceux qui doivent le posséder : on s'est ainsi trouvé souvent conduit à l'envisager comme le but à poursuivre et à lui rendre des honneurs qui ne lui revenaient pas.

Le métier comprend tout ce qui est relatif à l'exécution matérielle; on peut le définir : *tout travail exécutable par une machine*.

La machine, c'est en peinture la chambre noire avec tous les perfectionnements dont la photographie est susceptible ; en musique, c'est l'antiphonel qui exécute aussi bien que les meilleurs pianistes de la musique à tant le mètre.

Il faut, sans doute, de l'intelligence et beaucoup de travail pour arriver à exécuter de la musique comme l'antiphonel, à dessiner comme la chambre noire : on n'est cependant pas un artiste pour cela.

L'artiste n'est pas un imitateur ; c'est un interprète. L'exécution matérielle est pour lui le moyen, non le but ; la nature, non un modèle, mais un thème à développer suivant certaines lois qui, dans chaque art, sont les lois organiques du beau.

Le résultat de cette opération, de cette transformation, diffère de l'impression brute par un ensemble de caractères qui constituent son *style*. Toutefois ce mot ne se prend généralement qu'en bonne part et ne s'emploie d'ordinaire que dans des conditions que nous allons essayer de déterminer.

III.

**PHYSIOLOGIE DES ARTS PLASTIQUE. —
PEINTURE ET MUSIQUE.
— THÉATRE. — LA THÉORIE DE L'ART POUR L'ART.**

Où donc est le *Beau* dans l'art, et spécialement dans les arts plastiques ?

Avant de répondre à cette question, il est indispensable de rechercher quelles conditions générales suppose l'existence d'un art plastique.

Nous avons vu que la sensation qu'on demande à un objet quelconque provenait de deux sources : de l'objet lui-même et de l'être sensible qui perçoit l'impression causée par cet objet. Nous avons fait prévoir, en outre, que les sens étaient susceptibles d'éducation ; qu'ils pouvaient se perfectionner, non seulement d'une manière absolue comme l'odorat de certaines peuplades qui arrivent à suivre des pistes, mais dans leurs rapports avec l'intelligence ; que l'habitude de certaines comparaisons pouvait faire trouver dans des formes données un charme qu'elles n'avaient pas avant cette éducation : l'origine des *modes* ne saurait s'expliquer autrement. L'esthétique aura ensuite, pour chaque art, à discerner le beau absolu du beau de convention, c'est-à-dire de la mode.

En musique comme en littérature, comme dans les arts de la forme, le but que l'on se propose est d'agir sur l'intelligence ou sur les passions, d'apprendre quelque chose ou de provoquer une jouissance. Par quelle voie la peinture, la sculpture, l'architecture arrivent-elles à agir sur notre être sensible ? — Evidemment par les yeux.

Recherchons donc si la nécessité de cette voie de transmission des impressions n'entraîne pas avec elle l'exigence de certaines conditions particulières, si, pour parler aux yeux, on peut employer n'importe quel langage, si, pour plaire aux yeux, une forme peut être la première venue ?

La question peut paraître singulière au premier abord. Il suffit pourtant de se reporter à ce que nous serions tenté d'appeler les conditions organiques de la musique pour sentir combien elle est fondée.

La musique s'adresse à nos oreilles pour nous procurer un certain ordre de jouissances, comme fait la peinture à nos yeux pour nous en procurer d'un autre ordre. Or, les moyens d'action de la musique ne sont pas quelconques ; toute espèce de succession de sons n'atteint pas le but qu'elle se propose ; la succession type, la gamme, n'est pas un air imaginé tout à fait au hasard ; l'accord parfait, les lois de tonalité, se sont imposés partout. On ne saurait transgresser ces lois sans être insupportable : l'étude des modulations montre quelles précautions sont nécessaires pour passer simplement d'une tonalité dans une autre.

Les arts de la forme sont certainement soumis à des règles analogues ; seulement l'habitude de voir toute espèce de choses émousse la délicatesse des yeux qui, le plus souvent, ne savent pas distinguer la musique du bruit.

Si donc le *style* peut être défini d'une façon générale, *la manière d'être de la forme,* il ne saurait, appliqué à un objet déterminé, jouir de toute l'indépendance que comporte cette définition. Nous avons dit plus haut que dans les arts toute vérité n'est pas bonne à dire ; nous ajouterons qu'il n'est pas une vérité qui puisse être dite n'importe comment.

Tous les moyens d'expression dont on fait usage s'adressent à notre intelligence ou à nos passions ; ils arrivent à agir sur elles tantôt par une voie, tantôt

par une autre. Voyons donc si cette double condition ne les assujettit pas à certaines règles, et si les arts ne sont pas susceptibles de s'aider entre eux pour obtenir de l'association une variété d'effets que les lois de chacun d'eux ne lui permettent pas d'obtenir.

Lorsqu'on veut agir sur l'intelligence seule, ce n'est pas aux arts qu'on a recours ; un style est indiqué, seul convenable, correct, concis, sacrifiant tout au mot propre : c'est le style qui convient aux sciences.

Lorsqu'on s'adresse à la fois à l'intelligence et à l'imagination, aux facultés affectives, la littérature sera toujours appelée à agir sur l'intelligence ; souvent elle suffira à faire naître les sensations affectives ; mais on peut, pour les varier ou en augmenter l'intensité, appeler à son aide la musique ou la peinture, quelquefois les deux.

Le théâtre réunit les ressources des arts plastiques à celles de la littérature. La poésie, le chant, le théâtre lyrique ajoutent à ces moyens ceux de la musique. Chacun de ces moyens d'action a son style duquel il ne saurait s'écarter : on peut néanmoins, en les combinant, en retirer les effets les plus variés.

Si nous insistons sur ces considérations, c'est qu'il n'est pas rare d'entendre louer un tableau, d'ailleurs informe, pour les idées qu'il éveille chez le spectateur. Ce tableau n'est pas dans son rôle : si l'auteur avait quelque chose à enseigner, des idées à répandre, le théâtre lui offrait les ressources de la peinture et celles du livre. Quand on veut faire vibrer dans son public plusieurs cordes, il faut recourir aux moyens mixtes.

Quelques-unes des dernières expositions accusaient une tendance à ne plus faire de la peinture pour les yeux ; on voulait arriver à l'esprit sans se préoccuper du seul chemin par lequel les moyens d'expression dont on disposait permettaient d'y arriver. C'est du moins ainsi que nous avons compris la révolution artistique de 1830 (nous ne parlons pas de la révolution littéraire). Dans les conflits d'écoles auxquels nous

avons assisté, on a discuté le but quand le moyen était encore en question. Cette tendance a été jusqu'à faire attribuer aux arts du dessin une influence sociale directe.

C'est ici surtout que nous sommes disposé à accepter la théorie tant décriée de *l'art pour l'art*, sans vouloir pour cela la regarder comme tout à fait générale et sans prétendre l'appliquer à tout. On l'a compromise en la faisant intervenir dans les choses de la littérature : nous espérons montrer que c'est dans les arts de la forme qu'elle a trouvé une raison d'être, et que seule elle répond à leurs exigences fondamentales.

En architecture, en sculpture, en peinture, le *style* nous paraît dépendre de l'usage heureux de certaines lignes, de quelques formes simples pour lesquelles l'œil a une prédilection marquée, tandis qu'il a de la répugnance pour tout ce qui vient rompre l'harmonie de ces formes, pour les trous, pour les saillies qui déforment la masse.

L'œil acceptera, en raison de leur symétrie, les aspérités de l'enveloppe d'une châtaigne ; mais changez-en la direction, vous aurez un fruit qui, au point de vue plastique, aura moins de style.

Il est des formes nobles, des formes maniérées, des formes violentes, des formes canailles. Les formes élégantes sont toujours les plus simples : la statuaire grecque est là pour le prouver. En exagérant la simplicité, en faisant abus des lignes et des attitudes droites, des mouvements carrés, on arrive à la raideur de l'école de David ; l'abus des lignes courbes conduit au maniéré. Les peintres auxquels leur instinct de la forme a fait éviter ce double écueil sont restés les figures saillantes de leur époque : le Poussin, Lesueur, Prudhon sont les exemples les plus frappants que l'on puisse en trouver chez nous. Les gens qui ont appartenu à une école, qui ont sacrifié au goût dominant, à la mode de leur temps restent des talents de second

ordre. La *mode* a sur les données simples de la peinture, sur les lignes même, une influence qu'on ne saurait contester : à la même époque on faisait des meubles et des muscles Pompadour. Ces formes, assez gracieuses sans être belles, que nous trouvons dans les pieds des meubles Louis XV, rappellent des contours que l'on trouve sur le nu dans Restout, dans Jouvenet et jusque dans Rubens, sans parler de la sculpture.

IV.

COMPOSITION. — LUMIÈRE. — DESSIN. — COULEUR. — MOUVEMENT.

En face d'un tableau, d'un morceau de sculpture, comme en face de la nature, on saisit d'abord l'aspect des *masses*. Ce n'est qu'après cette impression première qu'on descend au détail, et qu'instinctivement on recherche dans le *morceau* l'impression qu'a fait éprouver l'*ensemble*.

Deux ordres de qualités peuvent donc recommander une œuvre d'art : des qualités d'ensemble et des qualités de détail. Cherchons quel rôle jouent dans chacune de ces données les moyens d'expression dont disposent l'architecte, le sculpteur, le peintre : la *ligne*, la *lumière*, la *couleur*.

Dans l'ensemble, le choix de lignes heureuses, arrivant à constituer une masse simple, harmonieuse, en équilibre sur sa base, constitue une bonne *composition*. C'est le dessin des masses.

La même simplicité des grandes lignes, prises autant que possible dans la nature, l'observation dans l'agencement des figures des règles qu'on s'est imposées dans la composition, constituent le *dessin*.

Voilà pour la ligne.

Quant à la lumière, on peut en disposer de façon à assurer à l'ensemble le caractère unitaire qu'on cherchait à lui donner par la composition. On compose les valeurs comme on a composé les lignes ; on se préoccupe, au cas où les contours viendraient à s'effacer ou à se fondre, d'avoir une masse de lumière qui ne soit pas informe. C'est la composition à un autre point de vue : éviter les trous, éviter les taches, conserver l'équilibre en concentrant l'effet dominant sur un point central autant que possible.

La lumière ainsi distribuée, lorsqu'on aborde le détail et qu'on reprend dans chaque partie le travail exécuté sur l'ensemble, une nouvelle ressource se présente, la *couleur*, qui permet d'introduire quelques effets nouveaux sans pour cela dénaturer l'harmonie générale.

Quatre qualités brillent donc forcément ou par leur présence ou par leur absence : des qualités générales, d'ensemble, la *composition* et l'*harmonie d'effet* ou la *lumière*, et des qualités particulières : le *dessin*, la *couleur*.

Parmi elles, en est-il une qui doive mériter la préférence ? Convient-il de lui sacrifier celles regardées comme secondaires ? Dans quelles limites ce sacrifice est-il compatible avec les exigences d'une œuvre sérieuse et complète ?

Ici, chacun jugera d'après ses instincts ; nous ne pouvons que donner notre impression.

Nous pensons que les aspects généraux, que la composition et l'effet doivent passer en première ligne ; viendraient ensuite le dessin et la couleur.

A chacun de ces degrés, y a-t-il une prééminence à établir ? Dans l'ensemble, attacherons-nous plus d'importance à la silhouette qu'à l'effet, à l'architecture des lignes qu'à celle des valeurs ; dans le détail, devons-nous mettre le dessin au-dessus de la couleur ?

Ici, encore, nous croyons que tout le monde ne sau-

rait être d'accord ; *trahit sua quemque voluptas :* il nous suffit d'avoir posé la question.

S'il nous fallait cependant hiérarchiser ces qualités, et, après avoir donné le pas à l'ensemble sur le détail, choisir entre le dessin et la couleur, nous donnerions la préférence aux qualités qui se rattachent à la forme. Dire qu'on les apprécie en vertu d'un sentiment inné, tandis que le sentiment de la couleur est moins général et semble ne pouvoir être acquis que par une éducation des sens, est peut-être exact; mais il est bien difficile de le savoir. Si nous attachons plus d'importance à la forme, c'est surtout parce qu'elle nous semble la partie vraiment originale d'une œuvre d'art, celle dans laquelle il est donné plus spécialement à l'artiste de se montrer créateur ; c'est que, seule, elle donne aux jeux de la lumière une raison d'être, une signification.

Nous n'avons rien dit encore du *mouvement*. C'est d'abord parce qu'il n'est pas *nécessaire*. Il n'y a ni peinture ni sculpture sans forme et sans lumière: on conçoit très-bien qu'il y en ait sans mouvement. Nous n'accepterions le mouvement en peinture que dans des conditions de modération qui lui permettraient de concourir au but général que nous avons indiqué. Le mouvement violent, *dissonant*, nous semble plutôt du domaine du théâtre. La peinture et la sculpture sont avant tout des moyens de *décoration*, subordonnés à l'architecture; ce sont, nous ne saurions trop le répéter, des arts pour les yeux. L'introduction d'un élément étranger aux données dont elles procèdent essentiellement peut sans doute offrir quelquefois des ressources précieuses; mais la facilité avec laquelle certains esprits ont sacrifié le fond à cet accessoire, explique très-bien l'attitude des conservateurs et leur éloignement pour des violences qui ne seront pas toujours à leur place.

Un exemple connu de tout le monde fera sentir la portée des observations qui précèdent.

Il est d'usage, depuis quelques années, d'opposer les dessinateurs aux coloristes, M. Ingres à M. Delacroix. Il y a là certainement un malentendu. Si M. Delacroix était simplement coloriste, il n'aurait pas même obtenu le demi-succès qu'on a fait à Th. Chassériau. Personne peut-être ne compose mieux un tableau que M. Delacroix; bien peu d'artistes brillent davantage par les qualités d'ensemble : c'est par ce côté-là seulement qu'il est un grand peintre. *Le Dante, la Médée, le Christ en Croix, l'Evêque de Liége, la Mort de Valentin, la Massacre de Scio, Hamlet et les fossoyeurs,* montrent ce que doivent ses meilleurs ouvrages à l'arrangement et à l'effet, le parti que l'on pourrait tirer d'intelligents sacrifices. M. Delacroix, en effet, est arrivé bien près du premier rang avec des œuvres dont les plus réussies supportent rarement l'examen du détail. Les fanatiques de M. Delacroix nous paraissent donc séduits à juste titre par son grand talent. Nous leur reprochons seulement d'avoir voulu nous dire ce qui les avait charmés. N'en sachant rien eux-mêmes, ils ont dû s'accrocher aux intempérances, aux aspérités du maître, et, l'admirant sincèrement, sans savoir pourquoi, ils n'ont trouvé à louer que ses défauts.

<center>V.</center>

LA GRANDE PEINTURE. — MM. J.-F MILLET, LAEMLEIN, HÉBERT.

Bien des tableaux m'ont fait un très-grand plaisir, et pourtant je n'en ai jamais convoité ardemment que deux : les *Jeunes filles d'Alvito*, de M. Hébert, et un paysage, *Effet du soir*, exposé, il y a quatre ans, aux Menus-Plaisirs. Tout le monde a admiré au Salon de 1855 la merveilleuse toile de M. Hébert; je ne la rap-

pellerai pas ici. Le paysage de M. Millet n'a certainement été oublié d'aucun de ceux qui ont pu le voir. Ce sont quelques moutons au milieu d'un bouquet d'arbres, dont les branches dégarnies s'enlèvent en sombre sur le ciel jaune glacial d'un soir d'hiver. Rien n'est simple, rien n'est grand comme cette petite toile que je préfère de beaucoup aux plus réussies des maîtres hollandais qui, eux aussi, sont souvent arrivés à rendre avec bonheur certains aspects désolés de la nature.

Le meilleur ordre à suivre dans une revue me paraissant être celui qu'indiquent à chacun ses préférences, je m'arrêterai d'abord à l'envoi de ces deux artistes dont le talent m'est sympathique au plus haut degré, et aussi à celui de M. Laemlein, le seul maître qui, en France, fasse encore de la grande peinture.

Après les considérations qui précèdent sur le rôle de la peinture et sur les moyens qu'elle met en œuvre, on ne saurait mieux faire, pour placer l'exemple à côté du précepte, que de recourir à M. Millet. Nul ne fait mieux sentir ce que doit être la nature pour le peintre, ce qu'il doit en prendre, ce qu'il peut en laisser; comment il sait la voir lorsqu'il n'est pas le premier venu; nul ne montre plus clairement qu'il n'y a rien d'absolument vulgaire; que la donnée la plus simple offre toujours quelque aspect imposant; l'artiste véritable est celui qui sait l'y découvrir.

M. Millet n'a envoyé qu'une toile, *les Glaneuses*, au Salon de cette année.

Je n'essaierai pas d'en donner une description : la description la plus exacte ne la ferait pas plus connaître que son titre ; elle donnerait une idée du sujet, nullement du tableau. Chacun y verrait des glaneuses comme il en a vu souvent, comme les peindrait M. Breton ; mais de là à les *comprendre* comme M. Millet, il y a loin. L'artiste nous met en face de la nature : il ne l'a pas flattée dans le sens ordinaire du mot ; mais il nous la montre noble et large comme nous ne la

soupçonnions pas. La nature procure certainement à M. Millet des sensations qui nous sont inconnues. Chez lui, le sens de la vue (qu'on ne saurait, en tant que sens, localiser dans l'œil réduit à sa chambre noire) a des aptitudes dont nous ne pouvons juger que par la traduction en langue vulgaire qu'il veut bien nous donner. Jouissons donc de la traduction; à force de déchiffrer avec les yeux d'un autre, nous apprendrons à voir; peut-être finirons-nous par savoir lire nous-mêmes dans l'original.

M. Millet est coloriste par l'harmonie; ses *Glaneuses* sont exécutées dans un timbre sourd, dont s'accommodent surtout les scènes extérieures, en pleine lumière. Son dessin, simple et correct, donne aux sujets champêtres un caractère qui les sauve de la vulgarité. Une parfaite sobriété d'effet et l'absence de tout détail inutile lui permettent d'arriver toujours à un grand style sans s'éloigner de la vérité.

J'ai lu, ces jours-ci, dans la *Revue française*, un article de M. Paul Mantz, où le talent de M. Millet, est apprécié d'une façon qui est trop conforme à ma manière de voir pour que je résiste au plaisir d'en citer ici un passage :

« Pour examiner à loisir les *Glaneuses* de M. Millet, pour rendre raison des sympathies que nous inspire ce talent si sobre et si fier, il faudrait plus de pages que nous ne pouvons en écrire. Une individualité puissante se dégage de cette composition virile. M. Millet est en dehors et au dessus du mouvement contemporain par la largeur de sa manière, en même temps qu'il est essentiellement moderne par l'austérité d'une émotion qui, grâce à une étrange association de forces, est à la fois sereine et douloureuse. Une gravité architecturale préside aux attitudes de ses figures, qui ont pourtant la souplesse de la vie; l'absence de tout détail superflu agrandit ses personnages; soit qu'on le considère isolément ou dans ses rapports avec ceux qui l'entourent, chacun d'eux est d'un dessin rhythmé, musical; les symétries s'équilibrent; les oppositions contrastent harmonieusement l'une avec l'autre, et tout parle le même langage dans ce tableau où les contours, sans cesser d'être individuels, se confondent avec les choses ambiantes, et où la lumière et la

couleur sont, avec la forme, en communion si étroite et si parfaite. L'ensemble de ces qualités, que je crois pouvoir appeler plastiques, contribue à répandre sur cette toile, humble et silencieuse d'aspect, un sentiment profond, une onction pénétrante. »

A Paris, l'exposition des beaux-arts est permanente et se fait un peu partout. On me permettra de la prendre où je la trouve. Au coin de la rue Notre-Dame-de-Lorette et de la rue Saint-Lazare, un bonnetier a pour enseigne une assomption de M. Millet, qu'il n'a certes pas payée six cents mille francs; aussi la laisse-t-il exposée à la pluie et à la poussière, bien qu'elle vaille mieux, beaucoup mieux, qu'une autre Assomption que les enchères ont rendue célèbre.

Cette vierge, conçue dans un autre ordre d'idées que les sujets qu'il paraît affectionner aujourd'hui, rapproche M. Millet d'un maître pour le talent duquel j'ai la plus grande vénération, M. Laemlein.

A l'exposition dernière, M. Laemlein avait envoyé une *Echelle de Jacob* et une *Vision de Zacharie*, qui révélaient un sentiment du grandiose que je n'ai retrouvé nulle part au même degré. Sa *Diane* de cette année, œuvre plus calme et d'un grand bonheur d'invention, est d'un caractère tout différent. Et cependant, ce tableau aurait besoin, comme ses aînés, d'être vu à la place que lui rêvait l'auteur. La grande peinture est peu faite pour les *appartements fraîchement décorés ;* seule elle ne fait pas tort aux lignes d'une belle architecture; mais il lui faut pour cadre un monument.

Permettez-moi donc de mettre *Diane et Endymion* en place. J'en fais le plafond d'un salon oriental, sous le dôme d'un marabout. Le tableau est rond, d'un blanc bleuâtre, et me représente assez bien la lune; la lune a des taches, et le sujet forme ici sur le fond des taches très-séduisantes. Diane, la lune; voilà un rapprochement qu'il était impossible de rendre plus intelligible aux yeux.

Au salon, une lorgnette est nécessaire pour voir ce

tableau, placé trop haut. Diane, moitié femme, moitié vapeur, enlace de ses bras Endymion endormi. Comme tout ce qui est vraiment beau, cette scène est d'une admirable chasteté. L'Endymion me semble un peu blafard; je ne le trouve pas assez homme et crois que la chair, même vue au clair de lune, pourrait offrir des tons plus fermes. Je pense que l'effet général ne perdrait rien à cette indication plus franche et au contraste qu'elle établirait entre les deux figures. Elle permettrait en même temps quelques vigueurs dans les terrains du premier plan, et ferait par là mieux valoir les lointains du paysage, qui sont fort beaux quoiqu'à peine indiqués.

Nous rencontrerons sans doute des exécutants aussi habiles et même plus habiles que MM. Laemlein et Millet ; mais nulle part, dans les œuvres qui vont nous passer sous les yeux, nous ne verrons une aussi large part faite à l'art. Leur facture est d'une grande sobriété, exempte de moyens violents : en peinture comme en musique, ce n'est pas aux coups de pistolet tirés au milieu d'une symphonie qu'on reconnaît les organisations vraiment puissantes.

M. Hébert cherche autre chose que M. Laemlein; la nature le séduit par plus de côtés ; aussi ne se résigne-t-il à en sacrifier aucun pour mettre les autres en lumière. Ce tempérament exige un talent plus complet, une entente égale de toutes les ressources de la peinture ; et, s'il était vrai, comme on l'insinuait récemment dans une lettre qui a fait du bruit, qu'un seul peintre fût aujourd'hui capable de faire un bon portrait, ce serait assurément M. Hébert.

Les *Jeunes filles d'Alvito* (1855), un *Portrait de femme* (1853) et le portrait de madame la princesse de B..., du salon de cette année, tiendraient brillamment leur place dans les galeries du Louvre, à côté des œuvres les plus estimées des maîtres anciens.

S'il faut en juger par les expositions, M. Hébert produit peu ; son talent ne se gaspille pas, et on doit

l'en féliciter. Je ne saurais non plus m'associer au reproche qu'on fait à sa peinture d'être maladive. Quand on nous donne un chef-d'œuvre, pourquoi demander autre chose? L'artiste n'est pas la bouteille enchantée de Robert-Houdin, qui verse à chacun ce qu'il désire. Combien se sont usés à satisfaire aux exigences des commandes, qui cependant n'ont contenté personne. On sait ce que vivent les roses, et on met les bouquets dans de la mousse humide : c'est aux artistes à mettre leur talent au frais, le public ne s'en charge pas, bien loin de là. Voyez ceux qui durent : ce sont ceux qui, comme M. Hébert, M. Laemlein, M. Millet, M. Ingres, M. Corot et un bien petit nombre d'autres prennent le pinceau à leurs heures et travaillent en liberté.

Je suis convaincu que M. Hébert a peint avec plaisir le magnifique portrait de madame la princesse de B...; mais je crois ne pas me tromper en ajoutant qu'il a voulu être agréable à quelqu'un, en faisant le portrait *du fils M. P...*, dans lequel certaines parties semblent accuser des influences étrangères.

Les *Fienaroles de San-Angelo* s'arrangent bien; l'effet est heureux, le sujet sobrement traité, l'ensemble d'un grand charme.

Ancien pensionnaire de l'école de Rome, M. Hébert a retiré de l'enseignement traditionnel tout ce qui peut s'apprendre sans cesser un instant d'être lui. On retrouve dans son prix (1839) toutes les qualités qui devaient, développées par l'étude, lui assurer le rang élevé qu'il occupe aujourd'hui dans l'art. Si l'on jugeait les tableaux modernes avec l'éclectisme qu'on apporte généralement dans l'appréciation des tableaux anciens, estimant au même prix toutes les qualités qui font aimer la peinture, M. Hébert devrait être regardé comme le premier peintre de notre époque.

VI.

L'ÉCOLE. — M. BAUDRY — M. G.-R. BOULANGER. — MM. CABANEL, LENEPVEU, BOUGUEREAU, BARRIAS, L. BENOUVILLE.

Si, faisant le tour de la salle des prix à l'Ecole des Beaux-Arts, en s'arrêtant à l'année 1847, on cherche combien de lauréats depuis la fondation ont mérité de ne pas tomber dans l'oubli, on en trouve bien peu. Chez les peintres encore jeunes, on ne voit de bien vivants que MM. Hébert et Pils. Il semble que presque tous les artistes couronnés par l'Institut soient condamnés à disparaître après avoir jeté quelque éclat : beaucoup ont l'air de devoir arriver, qui vont bientôt rejoindre leurs devanciers.

Parmi les lauréats des dix dernières années, M. Baudry paraît devoir faire exception, et je crois qu'on peut dès aujourd'hui regarder son talent comme très-viable. Bien que tous les autres se soient déjà recommandés par des ouvrages remarquables, je trouve dans l'envoi de chacun d'eux au moins un tableau de nature à inspirer des craintes pour l'avenir.

M. Baudry et M. Bouguereau ont été envoyés à Rome ensemble. Le tableau de concours de M. Bouguereau était assurément le plus parfait; son mérite consistait surtout dans l'absence de défauts; il révélait déjà un talent châtié et élégant. Celui de M. Baudry avait de très-grands défauts, mais aussi de grandes qualités; ce n'était pas un tableau, mais cette page frappait par son originalité : elle sortait tout à fait des habitudes de l'endroit. Le public aurait voulu

donner le prix à M. Baudry et convenait qu'il était impossible de ne pas le donner à M. Bouguereau. Cette fois les juges trouvèrent moyen de contenter tout le monde.

Nous retrouvons les qualités et les défauts de sa *Zénobie*, dans le *Supplice d'une vestale*, de M. Baudry. Tout le milieu de la toile est un mélange confus de très-beaux morceaux qu'il faut trop chercher pour les voir. L'attention ne se fixe qu'avec peine sur ce point qui devrait l'attacher : le centre du tableau, centre aussi de l'action, ne l'est pas du tout de l'effet. Nous trouvons dans cet ouvrage des parties fort belles : un pontife, entre autres, qui est superbe.

Dans ses autres ouvrages, la *Fortune et l'enfant*, *Léda*, le *Portrait de M. Beulé*, la donnée circonscrite des sujets qu'il traitait a préservé M. Baudry de cette confusion qui tient évidemment à la fougue de son organisation. La *Léda*, surtout, est d'une grâce charmante en même temps qu'elle offre de fort belles lignes : c'est une figure délicieuse du ton le plus harmonieux.

Le *Portrait de M. Beulé* me paraît, après l'admirable portrait de femme de M. Hébert, l'œuvre la plus réussie dans un genre dont on abuse peut-être, mais qu'on n'apprécie pas assez.

La peinture de M. Baudry annonce un peintre de race. Ses qualités ne sont pas un reflet de l'enseignement de l'Ecole ; elles sont bien à lui. Un très-bel avenir est certainement réservé à son jeune talent.

Mais qu'il ne fasse plus de petit *Saint-Jean*.

Le *César devant le Rubicon*, de M. Boulanger, est une bonne étude ; il faudrait peu de chose pour en faire un tableau. Le sujet est bien compris, la tête de César fort belle ; on y lit parfaitement que ce n'est pas le Rubicon qui l'arrête. Le berger qui, quoi qu'il arrive, ne portera que son bât, complète très-heureusement le sens historique de cette composition, à laquelle je reprocherai seulement une monotonie d'effet, qui, bien qu'elle concoure souvent à l'unité du

sujet, me paraît ici avoir été plus nuisible qu'utile. Le ciel et les roseaux sont rendus dans des valeurs trop rapprochées. Le morceau le plus solide est un pan de draperie que le vent fait flotter derrière la tête de César; il y a évidemment là un contresens.

Outre cette toile, M. Boulanger a envoyé deux ouvrages qui annoncent chez lui une certaine indépendance de la tradition gréco-romaine : *Palestrina* et les *Eclaireurs arabes*. Le *Palestrina* est d'un ensemble suffisamment sévère, harmonieux, et les détails en sont fort agréables : chacune des figures est à sa place et dans le sentiment général. Les *Eclaireurs arabes* sont d'un aspect singulier; l'effet de ce tableau n'est pas sans charme, et s'il n'est pas vrai, je ne saurais le lui reprocher.

Dans la *Répétition dans la maison du poète tragique à Pompeï*, on retrouve le pensionnaire de l'école de Rome. Cette toile est d'une composition froidement régulière, d'un aspect terne et d'une exécution médiocre; elle me paraît plutôt une restauration, comme en offre l'exposition d'architecture, que l'œuvre d'un peintre. C'est une traduction trop littérale, presque un inventaire. M. Boulanger s'était autrement bien trouvé du même parti pris dans l'*Ulysse reconnu par sa nourrice*, qui l'a envoyé à Rome, et qui, malgré quelques incorrections, restera l'une des œuvres les plus originales de la galerie de l'Ecole.

Les envois des autres pensionnaires de Rome montrent qu'ils n'ont pas encore oublié; mais ils n'accusent aucun progrès.

La *Noce vénitienne* de M. Lenepveu mérite en grande partie les reproches que j'adressais tout à l'heure à la *Maison du poète tragique*. Elle lui est seulement supérieure comme facture.

Dans *Othello racontant ses batailles*, et aussi dans son *Michel Ange*, M. Cabanel est très au-dessous de lui-même. *Aglaé* est encore fort inférieure à ces deux toiles : elle rappelle énormément la peinture de M. Jala-

bert, sur le compte de qui ce tableau est mis par tous ceux qui, n'ayant pas le livret, voient l'*Aglaé* de M. Cabanel après le *Roméo* de M. Jalabert. Cette critique sans le savoir m'a paru trop sévère pour M. Cabanel.

M. Barrias a aussi un *Michel-Ange* perdu dans la contemplation de son jugement dernier. Ce tableau est assez mal placé pour qu'il soit impossible de juger de son mérite comme effet. Il m'a semblé pourtant préférable à celui de M. Cabanel, pour ce qui est de l'arrangement. M. Barrias a encore un portrait de femme sec, dur, en bois, presque médiocre.

M. Benouville : encore des portraits en bois, d'un bois mieux travaillé au point de vue de l'ébenisterie, d'un bois bien poli et bien verni : la nature est ferme, mais n'a pas ce coriace. Son *Poussin sur les bords du Tibre* échappe au vulgaire par des qualités qui tiennent plus à l'acquis de M. Benouville qu'au fonds de son talent. Les figures sont casées dans le paysage un peu comme des meubles dans un salon pour lequel ils ne sont pas faits. Rien jusqu'ici n'est précisément inquiétant; mais nous commençons à trembler pour M. Benouville, en face de *Raphaël apercevant la Fornarina pour la première fois :* ce tableau est d'une médiocrité de mauvais augure. Si l'on jugeait du talent de M. Benouville par son envoi de cette année, on pourrait croire que l'Ecole n'a eu pour lui que des lisières; il marche seul dans les *Deux pigeons*, et s'en trouve mieux.

M. Bouguereau nous a paru aussi, dans quelques-unes de ses figures décoratives, avoir perdu de l'élégance de son dessin sans avoir gagné en originalité. Nous l'avons retrouvé avec toutes ses qualités dans un très-beau *Retour de Tobie* et dans quelques parties d'un plafond, la *Danse*, dont l'ensemble serait d'un effet très-harmonieux sans une auréole de pointes jaunes qui produisent sur l'œil une impression analogue à celle que donne à l'oreille le passage d'une voiture chargée de barres de fer.

Faut-il accuser de la décadence ordinairement rapide des élèves de l'Ecole l'enseignement qu'ils ont reçu? Peut-on admettre que la couronne académique s'est égarée sur leur front? Ou bien, sont-ils usés par la nature des travaux auxquels ils se livrent à leur retour de Rome?

— L'enseignement est à l'Ecole ce qu'il est partout : la bosse et le modèle, l'antique et la nature. On ne saurait lui désirer une meilleure direction.

— Quant au recrutement, il n'est peut-être pas irréprochable. Des influences étrangères à l'art tendent à immobiliser le prix dans un atelier ou deux. Les jeunes gens qui ont l'ambition d'aller à Rome sont obligés d'abandonner le maître de leur choix pour s'enrégimenter dans ces écoles préparatoires qui fournissent presque exclusivement non seulement les lauréats, mais même les candidats. Quelque regrettable que soit cet état de choses, il ne suffirait pas à expliquer ce dont nous nous plaignons. En admettant que l'Ecole puisse fournir un peintre tous les trois ans, par exemple, ceux qui ont réellement de l'avenir, et qui se sont soumis aux formalités que je signalais tout à l'heure, conserveraient encore de grandes chances d'arriver.

Une fois à Rome, les élèves de l'Ecole française se trouvent dans un milieu très-favorable au développement de leur talent. Tous y gagnent beaucoup, comme l'attestent les envois annuels, dans lesquels on doit chercher le plus souvent les œuvres capitales de leurs auteurs. *Antoine au bûcher de César*, de M. Court, en est un exemple frappant. Il serait facile d'en citer beaucoup d'autres.

Il me semble que le système des commandes est la principale cause de l'étiolement dans lequel s'éteignent à leur retour des artistes, qui, arrivant avec du savoir, avec le sentiment du beau aussi développé qu'il peut l'être par la contemplation habituelle des chefs-d'œuvre de tous les temps, sont mis aux pri-

ses avec des programmes à remplir, et perdent ainsi l'habitude de l'initiative au moment où ils auraient le plus grand besoin de voler de leurs propres ailes. Alors, d'abdication en abdication, ils arrivent à ne plus pouvoir faire que des portraits *selon la formule*, ou des saintetés comme on en voit trop dans les églises.

VII.

COMMANDES. — BATAILLES. — INONDATIONS.

MM. MATOUT, ARMAND-DUMARESQ, PILS, PROTAIS, GLUCK, YVON, C. L. MULLER.

En dehors des portraits, on ne commande guère que des tableaux d'église et des batailles. Cette année, nous n'avons pas à compter avec les tableaux d'église : aucun ne mérite d'être cité. Mais la guerre d'Orient nous a valu bien des batailles.

Nous n'hésitons pas à ranger les batailles parmi les vérités qui ne sont que rarement bonnes à dire en peinture. Elles ne peuvent offrir d'intérêt à l'œil que lorsque le hasard d'un engagement offre certaines masses jetées d'une façon pittoresque dans un paysage qui encadre convenablement l'action.

Ce n'est pas en se plaçant à 45 mètres d'un premier plan de 30 mètres de développement, qu'on peut saisir dans une mêlée cet ensemble, cette unité d'effet, sans lesquels il n'y a pas de tableau possible.

La *Défaite des Cimbres*, de M. Decamps, est le plus beau morceau qu'ait produit la peinture militaire, comme nous la comprenons.

Un peintre a su cependant, tout en tenant compte des habitudes modernes, donner un véritable intérêt

artistique aux sujets militaires, nous voulons parler de M. Raffet. Les petits chefs-d'œuvre dont il a illustré le *Journal de l'expédition des Portes de Fer*, sont des tableaux complets.

Une seule toile à l'exposition rappelle le premier de ces deux modèles, c'est une très-belle esquisse de M. Gluck : *Bataille entre les Arvernes et les Romains;* mais plusieurs se rapprochent, de loin il est vrai, de la manière de M. Raffet. M. Protais, qui a assisté à la campagne de Crimée, en a vu les drames en peintre; et ses tableaux, les plus satisfaisants comme tableaux, sont certainement aussi les plus exacts : ils sont au moins les plus vraisemblables.

Le *Débarquement de l'armée française en Crimée,* de M. Pils, est encore l'œuvre d'un peintre. Les détails annoncent une finesse d'observation qui est si peu incompatible avec l'intelligence des ensembles, que ces deux qualités se rencontrent rarement l'une sans l'autre : le tableau de M. Pils en serait un nouvel exemple, s'il était nécessaire.

En dehors de ces conditions d'arrangement du sujet qui disposent des masses pour faire d'une bataille un paysage animé, les scènes militaires n'offrent que des épisodes extrêmement peu favorables à la peinture, et qu'on ne peut rendre convenablement qu'en leur sacrifiant plus ou moins complétement la donnée principale. C'est ce qu'a fait M. Armand-Dumaresq dans sa *Prise de la grande Redoute, bataille de la Moskowa.* Dans cette toile, une des meilleures que nous ayons vues depuis bien des années, il n'est fort heureusement pas question de la prise de la grande redoute. M. Armand-Dumaresq a réduit son sujet à la *Mort du général Caulaincourt,* et s'en est parfaitement trouvé. Son tableau a perdu par là les chances qu'il pouvait avoir d'aller meubler le musée de Versailles; mais il y a gagné de pouvoir être un jour à sa place au musée du Louvre, à côté des Géricault, avec lesquels il a quelque parenté. Un *Supplice de Saint-Pierre,* exposé il y

a quelques années, annonçait déjà chez M. Armand-Dumaresq un artiste d'avenir : il tient largement aujourd'hui ses promesses d'alors.

M. Yvon, aussi, pourrait faire mieux que des batailles ; mais tout son talent ne pouvait suffire à faire un tableau de la *Prise de Malakoff*. Cette tentative reste un exemple frappant des difficultés insurmontables que créent certains programmes. Il fallait ici peindre un bulletin : or, le style de la peinture et celui du bulletin militaire n'ayant rien de commun, M. Yvon s'est trouvé dans l'impossibilité absolue de tirer un tableau de son sujet.

Pour éviter la dislocation des lignes, M. Yvon a dû diviser l'action à l'infini. Le décousu des compositions de M. H. Vernet offre au moins quelques épisodes ; ses toiles pourraient se débiter au détail, et on trouverait presque cinq ou six tableaux dans la *prise de la Smala*. M. Yvon pousse plus loin le morcellement : l'épisode n'existe même plus chez lui ; on ne voit que des études. Etant donné un bastion avec une dizaine de portraits dans des positions déterminées, il restait, pour remplir le programme, à combler les vides avec des soldats, les plaçant debout, de champ, en travers, comme des effets dans une malle. Les lointains sont la meilleure partie de cet ouvrage, sur lequel M. Yvon a, d'ailleurs, dépensé une somme énorme de talent.

Pour tirer un tableau d'une bataille, il faut renoncer aux portraits ou renoncer au sujet, représenter un vrai combat dans lequel on ne distingue que des corps d'armée, ou se contenter d'une action circonscrite sur laquelle se concentre l'intérêt de la composition. M. Protais a adopté le premier parti dans sa *bataille d'Inkermann* et dans sa *prise du mamelon Vert ;* c'était le seul moyen de respecter la donnée et d'être vrai sans cesser d'être peintre. M. Hersent, suivant une autre voie, nous donne, dans un tableau assez bon, mais trop grand, une lutte de quatre soldats ; mais alors,

que devient le titre : *le 3ᵉ régiment de zouaves et le 50ᵉ de ligne s'emparent du mamelon Vert.*

L'habileté de brosse, le chic, de M. H. Bellangé, lui nuit souvent, et fait ordinairement mettre sur le compte de son exécution facile la verve qu'on trouve dans quelques-uns de ses tableaux. Sa *prise des embuscades russes devant le bastion du Mât* est une fort bonne chose. Le reste de son envoi est très-inférieur.

Citons encore une *bataille de l'Alma*, de M. Rivoulon, une *bataille de la Tchernaïa*, de M. Charpentier, et une *prise de Malakoff*, de M. Andrieux, qui ferait bien de perdre ses habitudes de dessin du *Journal pour Rire*.

Si des batailles nous passons aux inondations, nous nous trouvons en présence des mêmes exigences. La suite de l'Empereur était trop nombreuse pour permettre de concentrer l'effet : on ne pouvait être vrai et obtenir un tableau qu'en sacrifiant quelques portraits ; personne ne s'y est décidé. Seul M. Bouguereau est arrivé à donner de ces tristes scènes une version non pas satisfaisante, mais honnête.

Devant les mêmes difficultés, M. Ch. Muller a échoué de la même façon dans la *Réception de la reine d'Angleterre*. Il était impossible de comprendre le sujet plus bourgeoisement, et d'arriver, avec un talent réel, à un résultat plus nul. Je suis étonné qu'avec l'habileté que personne ne saurait lui refuser, M. Muller n'ait pas cherché à tirer de son sujet ce qu'un arrangement peut-être moins exact de la scène qu'il avait à reproduire permettait d'obtenir. C'est trop de fidélité pour une toile de pareille dimension ; une œuvre de cette importance devrait être autre chose qu'un renseignement, qu'une liste de personnages dressée dans l'ordre qu'indique l'étiquette.

Rien n'obligeait M. Muller à nous donner une parodie de la *Marie-Antoinette* de Paul Delaroche ; il ne peut, cette fois, s'en prendre qu'à lui de l'extrême médiocrité de ce tableau.

M. Matout a bien autrement réussi dans les deux toiles destinées à compléter la décoration du grand amphithéâtre de l'Ecole de Médecine, une *leçon de Lanfranc* et une *clinique de Desault*. C'est là une peinture solide, consciencieuse, exempte de charlatanisme. Il est rare de voir des commandes produire des œuvres de cette valeur. La composition est sévère, homogène, les sujets bien compris et fort heureusement rendus. L'exécution est parfois un peu sèche et offre çà et là quelques maladresses ; mais ces légères incorrections ne s'aperçoivent plus dans l'ensemble, qui est d'un beau caractère.

Avant de quitter l'Ecole de Médecine, où vient de nous conduire M. Matout, qu'il me soit permis de regretter qu'on y ait aussi mal placé une mauvaise statue de Bichat, inaugurée la semaine dernière. Le long de la façade de l'Ecole, règne une colonnade qui supporte un fronton triangulaire. Quelques marches conduisent à une plate-forme sur laquelle reposent les colonnes : au milieu de la plate-forme est la porte du temple. Que cette porte soit condamnée, et que l'accès de la salle soit commandé par deux couloirs latéraux, ce n'est pas une raison pour la supprimer ; elle donne une raison d'être au péristyle, et on ne saurait la dissimuler sans commettre un crime de lèse-architecture. Or, c'est précisément ce qui est arrivé. La statue de Bichat masque la porte, et le piédestal repose d'une manière très-désagréable sur l'escalier. Quant au Bichat, il pèche et contre la statuaire et contre la tradition. On ne retrouve pas dans son attitude théâtrale et quelque peu pédante, le caractère profondément sympathique du jeune professeur, dont Roux, son élève favori, se plaisait à rappeler l'entrain et la gaieté.

VIII.

CLASSIQUES. — MM. LAFOND, CARLIER, JOBBÉ-DUVAL, B. MASSON, GARIPUY, LAROCHE, FEYEN-PERRIN, MAZEROLLE, MOYSE, GIGOUX, A. HIRSCH, TERNANTE, DUVAL LE CAMUS.

Revenons aux ouvrages qui ont gardé quelque chose des allures de l'école, ce que nous sommes loin de regarder comme un défaut.

La *Locuste essayant des poisons sur un esclave*, de M. Carlier, réunit dans une composition sévère de belles études magistralement groupées. C'est un début qui donne beaucoup à espérer.

La *Chute des anges rebelles*, de M. Lafond, est encore un très-beau morceau. Le groupe des anges est d'une facture solide et d'un dessin bien mouvementé. Le ton chaud de cette partie contraste heureusement avec l'effet plus calme du haut de la toile.

M. Bénédict Masson nous donne deux dessins remarquables, *Incendie de Rome* et *Commencement de l'ère Dioclétienne*, que j'avais d'abord cru être de M. Chenavard. Des deux dessins de cette année, le premier est plus complet et rentre davantage dans les conditions décoratives de la peinture que la galerie exposée autrefois par M. Chenavard. On a toutefois à leur reprocher les mêmes lourdeurs, le même dessin uniformément trapu. Il ne faut cependant s'en plaindre qu'à moitié : l'exposition universelle nous a montré que dans la grande peinture, on risquait fort, en voulant éviter la lourdeur, de tomber

dans d'autres défauts. Si M. Chenavard était un peu épais, M. Kaulbach était sec et dur, et M. Cornelius trop maigre. Seul, M. Læmlein nous a paru montrer dans ce concours les qualités de style qui conviennent à la grande peinture.

Les deux dessins de M. B. Masson sont, en somme, des œuvres de valeur dans lesquels il y a peut-être la donnée première de deux bons tableaux.

Après avoir appartenu à la petite église dont M. Gérome était le grand prêtre, M. Jobbe Duval s'ouvre une voie à lui. Les *Juifs chassés d'Espagne*, dessin sur toile, rehaussé de bitume, sont une fort bonne esquisse, d'une très-belle silhouette et d'un dessin moins lourd que celui de M. B. Masson, bien qu'aussi ferme. Espérons que de là encore sortira un tableau.

M. Jobbé Duval a aussi un Calvaire d'un aspect harmonieux et dans lequel on trouve de belles figures.

J'aime beaucoup moins le *Rêve* :

De légères beautés troupe agile et dansante,

A. Chénier.

L'effet de brume qu'a cherché à rendre l'auteur n'est pas du tout réussi. Le ton général, d'un jaune sale, est émaillé d'empâtements dont rien ne justifie l'emploi, et qui gâtent complétement l'aspect du tableau. Cette toile renferme cependant de fort jolies figures qu'il serait dommage de perdre; c'est un ouvrage à gratter et à repeindre.

M. Jobbé-Duval est moins heureux dans les portraits; il semble que les tons de la chair manquent sur sa palette. Le portrait de *Mlle A. Luther* rappelle le ton caséeux du lieutenant *Bellot* de l'exposition dernière. Le talent de M. Jobbé-Duval est aujourd'hui dans une période de transformation; nous assistons

à des tâtonnements qui font bien augurer de ses prochains envois.

S'il garde son entente de l'ensemble, M. Garipuy, quand il saura faire une figure, nous donnera d'excellents tableaux. Le *Départ d'Attila après le sac d'Aquilée* est riche de promesses : cela manque encore d'expérience et de dessin ; mais nous attendons avec confiance l'auteur à une autre épreuve.

M. Feyen-Perrin est déjà connu par le joli rideau du Théâtre Italien, dans lequel un groupe très-élégant de la *danse* a été surtout goûté. La *Barque de Caron*, de M. Feyen-Perrin, est d'un effet général satisfaisant, et certaines figures annoncent une exécution habile. Toutefois, je ne saurais voir dans ce tableau qu'un cadre dans lequel sont réunies quelques bonnes études. L'allégorie comporte des licences dont M. Feyen eût pu tirer parti, et qu'il s'est interdites. Les ombres que passe Caron sont très-solides, trop peut-être pour des ombres; l'exécution se sent un peu des brutalités que donne l'étude consciencieuse du modèle isolé. C'est là un défaut dont on ne se corrige d'ailleurs que trop.

La *Frédégonde devant le cadavre de Galsuinthe*, de M. Mazerolle, est aussi une réunion de bonnes études. Il n'y manque pour faire un tableau que de l'effet et un peu plus d'unité dans la silhouette.

Citons encore une belle figure de M. Laroche : la *Jalousie*, figure bien étudiée et dans laquelle une part assez large est faite à l'invention. Cette étude, d'un effet réussi, fait plus tableau que bien des toiles plus compliquées.

Le *Michel-Ange étudiant son écorché sur le cadavre*, de M. Moyse, m'a paru, de la distance énorme à laquelle j'ai pu le voir, une vigoureuse figure. Pour apprécier un ouvrage dans lequel la nature est ainsi cherchée, il faut le voir de près : la grande peinture supporte seule l'éloignement. Le Michel-Ange de M. Moyse manque un peu de style, et, bien qu'il soit

au moins grand comme nature, il aurait besoin d'être vu de moins loin.

M. Gigoux a du style un peu, du dessin un peu, de la couleur un peu, l'entente de l'effet un peu. Sa peinture est, pour moi, de la bonne peinture par à peu près ; elle me représente l'éclectisme en matière de beaux-arts. Je n'ai jamais rien vu de M. Gigoux qui m'ait fait plaisir à regarder ; et cependant je dois convenir que ses tableaux ne sont ni mauvais ni médiocres. On trouve chez lui une foule de bonnes intentions qui se laissent deviner tout juste assez pour faire regretter qu'elles ne soient pas rendues. La *Veille d'Austerlitz* est peut-être la meilleure chose qu'ait faite M. Gigoux, non qu'elle soit la plus irréprochable, mais parce qu'on y trouve en partie rendue une intention d'effet originale.

M. A. Hirsch a un très-bon dessin de *Moïse mettant en fuite les méchants bergers;* M. Ternante une *Sainte Geneviève guérissant un aveugle*, d'une exécution sobre, d'un style suffisant, d'une correction un peu timide. C'est le seul tableau religieux satisfaisant avec une *Fuite en Egypte* de M. Duval Lecamus.

M. Duval Lecamus compose bien, dessine bien et peint là-dessus des espèces de grisailles polychromes. C'est d'une couleur nulle, et si l'on n'y trouvait une bonne entente de la lumière, la peinture de cet artiste serait ennuyeuse malgré de très-grandes qualités. M. Duval Lecamus a un talent sérieux ; mais il a le tort de ne demander à la nature que des lignes ; il semble que ses tableaux soient faits d'après des plâtres.

N'abandonnons pas le sujet sans mentionner quelques excentricités prétentieuses qui se sont introduites à l'Exposition, tantôt sous le couvert d'une décoration, tantôt en raison de leur taille. Je crois, en effet, qu'on ne refuse guère les très-grandes machines ; si c'est pour encourager la grande peinture, le moyen est singulier.

Un épisode du siége d'Avaricum, de M. Quecq tient

la corde. Contre lui luttent avec quelque succès M. Goldschmidt (*Roméo et Juliette*), M. Crauck (*Martyre de Saint-Pyat et de Saint-Yrénée*), M. Dumas (*Dévouement de l'abbé Bouloy*), M. Gislain (*Descente de Croix*), Mme Marsaud (*la Foi, l'Espérance et la Charité*), M. Mathonat (*Agnès Piedeleu*), M. Vignon (*Jésus-Christ sur la Croix*), Mme Rude (*la Foi, l'Espérance et la Charité*), et une foule d'autres dont on évite de regarder les œuvres.

Dans cette partie grotesque du salon, les dames sont pour une large part. Les exposer ainsi au ridicule me paraît d'une galanterie peu éclairée. Presque toutes sont élèves de M. L. Cogniet qui se trouve ainsi compromis indirectement par cette extrême bienveillance. Enfin, j'ai noté que le sujet religieux était surtout maltraité par les peintres lyonnais. Je ne saurais m'expliquer cette particularité que par le succès mérité de M. H. Flandrin : il n'y a pas de médaille qui n'ait son revers.

IX.

GENRE HISTORIQUE. — ALLÉGORIE. — DÉCORATION. — MM. HENNEBERG, GLAIZE, MARÉCHAL, HEILBUTH, SIEURAC, BAADER, GENTZ, APPERT, E. FAURE, E. DEVERIA, GENDRON, P. C. COMTE, ROBERT-FLEURY.

M. Henneberg est Allemand et expose, je crois, à Paris, pour la première fois : c'est un brillant début. La *Chasse féodale* et la *Razzia au XVe siècle* sont d'une vigueur et d'un emportement étranges ; et pourtant, malgré cette *furia*, ces deux tableaux sont com-

plets et très-harmonieux dans leur nature sauvage. Ce n'est qu'en s'attachant aux qualités de forme qu'a su parfaitement conserver M. Henneberg, qu'on peut faire accepter les violences. Cette fois, l'artiste a admirablement réussi.

Peu d'hommes sont aussi bien organisés pour faire de la peinture que M. Glaize, et ses tableaux révèlent une habileté qui n'est obtenue au prix d'aucun sacrifice. M. Glaize arrange bien son sujet, le dessine et le peint d'une façon irréprochable ; d'où vient donc qu'il n'a jamais obtenu que des demi-succès? — Cela tient à ce qu'il met son talent au service d'une autre cause que celle de l'art. M. Glaize veut peindre des idées, et cette préoccupation le paralyse presque toujours et le détourne de la voie dans laquelle il aurait chance de trouver un vrai et grand succès. Non seulement M. Glaize s'attaque à des idées, mais il les choisit encore parmi celles qu'il est le plus difficile de rendre sensibles aux yeux : les lieux communs ou les abstractions.

Les *Amours à l'encan* seraient une énigme indéchiffrable sans l'écriteau : « *Aujourd'hui vente publique* ». Après qu'on a lu l'écriteau, le sujet n'est guère plus clair. *Devant la porte d'un changeur* est un lieu commun d'une intelligence plus facile, si facile même qu'on cherche à deviner quel sens profond, quelle idée neuve et ingénieuse peut se cacher là-dessous. Ce tableau est une photographie dont les modèles ont été bien posés et n'est rien de plus. Comme idée, c'est insuffisant et ne saurait offrir quelqu'intérêt que si l'auteur avait mis au bas quelqu'un des merveilleux commentaires de Gavarni.

Qui trop embrasse, mal étreint. M. Glaize, voulant philosopher avec le pinceau, arrive, malgré un talent de premier ordre, à faire de la peinture inutile.

À une époque, encore récente, où la caricature avait cette prétention de tout exprimer, on plaçait dans la bouche de chaque bonhomme un ruban sur lequel était écrit ce qu'il avait à dire. Ce commentaire nécessaire,

M. Glaize le remplace par des écriteaux. Il y en avait un grand nombre dans le *Pilori*; les tableaux de cette année en ont chacun un seulement; espérons que ceux de l'année prochaine sauront s'en passer.

On raconte que, visitant un jour une des belles galeries de Florence, l'empereur Napoléon I^{er} demanda ce que pouvaient durer ces chefs-d'œuvre qu'on lui vantait si fort.

— Sire, huit cents ans...
— La belle f...ue immortalité!

Si au bout de huit cents ans on n'est plus à même de juger du mérite d'un tableau que par la gravure et la tradition, il est fort à craindre que dans deux ou trois siècles on ne parle de M. Maréchal que comme on parle d'Appelles. Ses magnifiques pastels m'intéressent comme les malades condamnés, et pourtant jamais peinture ne fut plus saine et plus vivante. Le *Colomb ramené du Nouveau-Monde* est au moins à la hauteur des pastels envoyés par M. Maréchal au salon de 1855. On y trouve dans les fonds, dans le ciel et dans la mer, des tons que ne donne pas l'huile, et que nous voudrions voir demander au verre; car, encore une fois, nous avons peine à comprendre qu'on s'en tienne au pastel, et qu'on ne fasse rien pour conserver les choses, qui, sous cette forme, ont su intéresser vivement. M. Maréchal est le peintre des verrières du palais de l'Exposition : peut-être trouverait-on dans ce palais quelques fenêtres où mettre le *Colomb* et le *Galilée*.

La *Renaissance des arts et des lettres*, de M. Sicurac, est un groupe de figures décoratives dans lesquelles on trouve de fort jolies parties. Nous adressons deux reproches à ce tableau : d'abord, il manque complétement d'effet, et, si le tableau est bon, les morceaux en sont meilleurs; ensuite, les figures rappellent trop le faire de Germain Pillon, dont elles n'ont pas l'aisance. La symbolisation de le *Renaissance* ne suffisait pas à justifier cette imitation laborieuse. Il y

a là néanmoins de grandes qualités, dont M. Sieurac saura certainement tirer une autre fois un meilleur parti.

Luxe et misère, de M. Gentz : une jolie toile, qui rappelle un peu l'allégorie innocente de M. Glaize.

M. E. Appert quitte cette année la peinture religieuse pour l'églogue, et nous l'en félicitons : sa *Fileuse* est un progrès sur ses précédents ouvrages.

M. Baader a un *Samson et Dalila* d'une exécution fort remarquable. Le sujet, bien venu comme effet, est d'un arrangement heureux et fait tableau. Bien dessinée, d'une couleur harmonieuse, cette petite toile nous promet un peintre.

Il y quelque parenté entre le talent de M. Baader et celui de M. Heilbuth. Le *Palestrina* de M. Heilbuth offre d'excellentes figures, d'une exécution fort agréable; mais la composition de ce tableau manque un peu d'unité. *Politesse* intéresse moins, bien qu'on y trouve les mêmes qualités; le sujet en est insuffisant, même pour un tableau de genre. Ce que j'aime le mieux dans l'envoi de M. Heilbuth, c'est un jeune homme penché sur un livre, *Etudiant*. Cette petite toile est d'une élégance sévère, d'un ton chaud, d'une pâte solide et tout à fait réussie.

M. E. Faure fait faire de singuliers *Rêves* à la jeunesse. Son dormeur est assailli par un essaim de fées qui lui présentent tous les emblèmes des sciences et des arts. Les compas, les sphères, les pinceaux lui sont offerts par des femmes très-séduisantes, ce qui laisse à la donnée quelque vraisemblance : peut-être est-ce une formule du travail attrayant dans laquelle le véhicule fait passer la médecine. Quoi qu'il en soit de la valeur de l'idée, M. E. Faure a trouvé dans son sujet le motif d'un tableau agréable.

Les voix du torrent auraient dû bien inspirer le peintre des *Willis*. Mais ce n'est, hélas! qu'un très-médiocre tableau, dans quelques petits morceaux duquel on retrouve à peine les charmantes qualités de

M. Gendron. Un autre ouvrage de M. Gendron rappelle son tableau de l'Exposition dernière; c'était déjà un premier échec.

M. Eugène Devéria revient après bien des années d'absence avec une *Mort de Jeanne Seymour* et les *Quatre Henri dans la maison de Crillon*, qui nous montrent bien conservé le chef des romantiques. Mais cette peinture, qui n'est plus de mode depuis longtemps, ne saurait plus intéresser que par ses qualités absolues, et il faut convenir qu'elles sont minces.

La peinture d'histoire n'est pas aujourd'hui beaucoup plus vivante que la peinture religieuse; ses prétentions diminuent tous les jours; elle en est maintenant aux tableaux de chevalet.

M. Robert Fleury est le premier qui ait compris et franchement accepté cette nécessité d'une fusion entre le tableau d'histoire et le tableau de genre. Après avoir eu de très-grands succès, il était tombé dans *Jane Shore* et dans le *Montaigne mourant* aussi bas que possible. Son *Charles-Quint* de cette année est une résurrection, et nous croyons que c'est surtout à ce titre qu'il attire la foule. Cette toile nous inspire plus d'étonnement que d'admiration : depuis plusieurs années, M. Robert Fleury n'était plus un peintre, et le *Charles-Quint* est presque l'œuvre d'un artiste. Ces regains sont assez rares pour causer une vive surprise.

M. P. C. Comte a suivi M. Robert Fleury dans une voie qu'on aurait pu croire ingrate. Il a su, dans *Henri III visitant sa ménagerie de singes et de perroquets* et dans *Jeanne Grey*, s'approprier les qualités du maître sans tomber dans ses écarts. Après avoir habillé des automates de costumes très exacts, M. P. C. Comte est arrivé à les faire vivre.

X.

INDISCRÉTIONS. — MEDAILLES ET DÉCORATIONS.
M. GUSTAVE DORÉ.

Le salon vient d'être fermé pendant huit jours pour faciliter les opérations du jury et permettre de changer de place les tableaux qui avaient été jusqu'ici trop bien ou trop mal partagés quant à la lumière. On parle beaucoup des résultats de l'examen du jury, et bien que je n'aie pas la prétention d'être tout à fait bien informé, j'indiquerai, sous toutes réserves, les quelques récompenses que différentes indiscrétions m'ont signalées.

M. Yvon aurait la grande médaille d'honneur.

Les premières médailles sont rares. On désigne comme devant en obtenir, MM. Henneberg, Baudry, Armand-Dumaresq, Belly et Claude Garnier.

Quelques propositions pour la décoration compenseraient la rareté des premières médailles. On nomme parmi les nouveaux EX, MM. Desgoffe, Læmlein, Knaus, J.-F. Millet, P.-C. Comte, Matout. MM. Corot, Gérôme, Hébert, E. Lami, seraient promus au grade d'officier.

Les deuxièmes médailles seraient un peu plus nombreuses; on cite MM. G.-R. Boulanger, Baader, A. Lafond, Carlier, Protais, Saltzmann, de Curzon, Teinturier, Pasini, K. Bodmer. En sculpture, MM. Ph. Poitevin, V. Dubray, Gumery, Thomas.

Troisièmes médailles : MM. Brion, Dubuisson, Bracquemond, Ternante, Garipuy, Feyen-Perrin, Breton, B. Masson, Jobbé-Duval, Duc, Imer, E. Guillaume, Valette, Falguière, Crauk, J. Gautier, Blavier, E. Robert.

Je ne parle pas des mentions non plus que rappels de médailles qui sont nombreux.

Cette liste m'a paru trop vraisemblable pour n'être pas un peu vraie. Voilà pourquoi je l'ai accueillie.

A la réouverture du salon, j'ai vu avec autant de plaisir que d'étonnement une bataille d'*Inkermann*, de M. Gustave Doré. C'est presque une page magnifique.

M. G. Doré a dépensé dans les livres illustrés et les journaux à images une verve prodigieuse. Il avait pour la peinture une aptitude des plus grandes, et fût devenu un maître extrêmement original, s'il ne s'était trouvé prématurément détourné de l'étude. M. Doré n'étudiera plus : la production effrénée à laquelle il se livre et l'habitude du succès ne le lui permettront pas. J'ai vu de cet artiste des tableaux aussi mauvais qu'on peut l'imaginer, et j'ai peine à ne pas le croire condamné à la caricature à perpétuité.

Le caricaturiste se retrouve à l'exposition dans la charge de quelques sites des Alpes. Dans ces paysages, il y a certainement de l'originalité et beaucoup de la nature, comme dans toute charge il y a beaucoup du modèle. On croirait que M. Th. de Banville avait en vue cette manière de comprendre la nature lorsqu'il a dit :

> Les fleurs de la prairie,...
> *Semblables aux tableaux des gens trop coloristes,*
> *Arboraient des tons crus de pains à cacheter.*
>
> Comme en un paysage arrangé pour des Kurdes,
> Les ormes se montraient en bonnets d'hospodar;
> C'étaient dans les ruisseaux des murmures absurdes,
> Et l'on eût dit les rocs esquissés par Nadar !

Dans sa *Bataille d'Inkermann*, M. Doré n'a déformé que les bonshommes. L'aspect de cette toile est superbe quand on la voit à une distance suffisante pour n'en saisir que les masses. Quel dommage que M. Yvon n'en ait pas dessiné les figures !

XI.

M. GALIMARD. — M. COURBET.

Saluons en passant deux célébrités, MM. Galimard et Courbet, qui doivent à des procédés à eux la réputation dont ils jouissent.

Je ne regarde pas précisément M. Galimard comme un artiste; mais c'est assurément un des peintres qui savent leur métier : il n'y en a pas beaucoup. Il a acquis ce que le travail et la réflexion peuvent donner à un homme intelligent. Seulement M. Galimard s'est trompé sur la portée des moyens d'exploitation du talent, et il a employé, pour se rendre célèbre, des procédés qui l'ont rendu impossible. Aussi nous semble-t-il condamné à traîner à perpétuité la casserole qu'il s'est fait attacher au derrière.

Si de M. Galimard nous passons à M. Courbet, c'est que les extravagances de leur vanité ont si souvent réuni leurs noms au coin des bornes, qu'il est impossible aujourd'hui de nommer l'un sans songer à l'autre.

M. Galimard sait; M. Courbet ne sait pas, et il l'affiche assez carrément. Aussi est-il devenu le patron de tous ceux qui n'étudieront jamais, et les a-t-il trouvés tout disposés à battre la caisse derrière son boniment. Il faut qu'ils soient nombreux, car aujourd'hui M. Courbet est connu : il a eu l'honneur d'être discuté; bien plus, on le contrefait.

Cette année, en effet, M. Courbet a trouvé son Belge: M. Verlat (d'Anvers).

Pour le public, M. Courbet date de quatre ou cinq ans, et peut paraître en progrès aujourd'hui; mais c'est là une fausse jeunesse. Le musée de Lille possède de lui

une bonne toile qui nous montre que l'auteur promettait beaucoup, *il y a dix ans*. Il aurait beaucoup de chemin à faire.... en avant, pour revenir à son point de départ.

M. Courbet n'est pas plus un peintre que celui qui sert les maçons n'est un architecte. On lui a reconnu une *truelle* distinguée, et je conviens volontiers que sa peinture est *gâchée serré*. Mais ce n'est pas même la moitié de l'exécution, et l'exécution toute entière ne fait pas encore un artiste.

La curée, qui est la moins mauvaise chose de l'envoi de cette année, ne fera jamais un tableau. C'est une étude qui n'est pas étudiée. En face de la scène qu'a rendue là M. Courbet, un peintre se serait dit : « Je pourrais, d'après ce motif, faire une étude; mais puisque j'ai le choix, allons un peu plus loin ou d'un autre côté chercher quelque chose qui s'arrange mieux. »

Le bruit qui se fait autour de ces platitudes est dangereux; il a déjà séduit M. Verlat; il en entraînera d'autres. Déjà tous les crétins se disent réalistes : l'impuissance a un drapeau.

XII.

SCULPTURE

MM. CL. GARNIER, THOMAS, GUMERY, DUBRAY, CRAUK, LEQUESNE, MARCELLIN, A. MILLET, E. ROBERT, OTTIN, BECQUET, BOGINO, BRION, VALETTE, CHAPPUIS, CARRIER DE BELLEUSE, COTTE.

Ici, nous n'avons plus à compter avec la couleur, mais seulement avec la ligne ; nous n'avons plus à nous préoccuper que du style et du dessin, — du style,

dessin des masses, arrangement de l'ensemble, — du dessin, exécution du morceau. Nous trouverons quelquefois le style : ceux-là seuls chez qui nous le rencontrerons sont des statuaires. Plus souvent, nous verrons des morceaux satisfaisants qui caractérisent les bons ouvriers. Plus souvent encore, nous n'aurons ni l'un ni l'autre ; mais le mauvais, en sculpture, fatigue moins le visiteur d'une exposition qu'une peinture grotesque, parce qu'en raison des moyens plus restreints dont dispose le sculpteur, il a sur nous moins de prise.

Les œuvres de style sont assez rares cette année, comme toujours ; parmi elles nous signalerons quelques bustes, dont un extrêmement remarquable de M. Ph. Poitevin, sur lequel nous reviendrons en parlant des bustes et des portraits, et un nombre moindre de statues, dont la meilleure, de beaucoup, est une magnifique étude de M. Claude Garnier, *la Morale des baguettes,* que nous espérons bien retrouver, exécutée en marbre, à l'une des expositions prochaines.

Les pensionnaires de l'école de Rome ont une belle exposition. L'*Orphée* de M. Thomas est une statue assez bien exécutée, mais qui intéresse peu : c'est un sujet froid, de ceux qui n'attirent que lorsqu'on y rencontre à un très haut degré les qualités de forme qui recommandent celui-ci. Je préfère *le Soldat Spartiate rapporté à sa mère*, bas-relief d'un grand style, d'une belle simplicité. M. Thomas a encore une excellente tête d'étude en marbre, *Attila*.

M. Crauk : *Bacchante et Satyre*, groupe en bronze, d'une exécution fort satisfaisante. Nous retrouverons M. Crauk, à propos d'un buste du maréchal Pélissier, l'un des meilleurs du salon, si l'on tient compte des difficultés que présentait le sujet.

Le Retour de l'enfant prodigue, de M. Gumery, est l'ouvrage le plus important de l'exposition de sculpture, par ses dimensions, et aussi l'un des plus satisfaisants. On peut faire le tour de ce beau groupe, sans

être choqué par aucune ligne dissonnante ; et, prises isolément, les figures offrent la même harmonie de masse. Si l'on examine de plus près le groupe de M. Gumery, on trouve que tout a été soigneusement étudié, sans que la perfection du morceau ait rien enlevé à l'unité de l'ensemble. C'est là une œuvre complète et fort remarquable.

L'envoi de M. Gumery est attristé par deux très-mauvais bustes de femme, très-bien faits : si nous les citons ici, c'est pour n'avoir plus à y revenir. Je ne crois jamais avoir vu deux têtes plus antipathiques à la sculpture. Que M. Gumery y prenne garde, on s'habitue à tout.

Nous devons rendre grâces à M. Lequesne du soin qu'il prend de nous conserver tout ce qui peut être recueilli de la succession artistique de Pradier. *Le Soldat mourant* fût devenu certainement un des meilleurs ouvrages du maître, dont le ciseau charmant a rarement eu l'austérité qu'on admire dans cette statue ; M. Lequesne a envoyé deux fort jolies statuettes et un *Maréchal de Saint-Arnaud*, supérieur à ce que produit d'ordinaire la sculpture officielle. Il y a quelques années, M. Lequesne a envoyé de Rome un *Faune dansant*, qui est un chef-d'œuvre ; or, ce faune est placé dans le jardin du Luxembourg, au fond d'un parterre où il est difficile de le voir, tandis que le devant du parterre est envahi par une *Famille de Caïn* de M. Garraud, qui laisse bien loin derrière elle ce qu'on a produit de plus mauvais. Il y a là une injustice qu'il appartient aux projets d'embellissement du Luxembourg de réparer.

M. Vital Dubray a admirablement réussi sa statue de l'*Impératrice Joséphine*. On doit admettre que le sujet présentait une grande difficulté, en raison d'abord du costume ingrat de l'époque, et aussi parce que les bustes et les portraits de l'impératrice Joséphine qui nous sont connus, et qu'a dû consulter M. Dubray, sont bien loin de rendre le charme séduisant d'une

des figures les plus élégantes de son temps. Ces difficultés ont été très-heureusement surmontées, et c'est peut-être à elles que nous devons le plaisir de voir une statue d'un beau style et d'une grande originalité. M. Dubray s'est trouvé plus à l'aise dans ses deux statuettes, et les a traitées sans façon : elles sont vulgaires.

La *Zénobie retirée de l'Araxe*, de M. Marcellin, est un beau groupe d'une grande tournure. Si les morceaux étaient un peu plus étudiés d'après la nature, ils perdraient de leur aspect anguleux, et gagneraient beaucoup en se simplifiant.

M. Aimé Millet a envoyé une *Ariane*, qui est assurément l'œuvre d'un homme de grand talent; mais elle ne me paraît pas conçue dans les conditions de la sculpture. Les morceaux en sont excellents ; l'ensemble en est insuffisant. Qu'on cherche de quel côté il faut voir cette statue pour en embrasser l'ensemble et la saisir du point qui permet le mieux de la savourer comme elle le mérite, on en fera plusieurs fois le tour avant de savoir où s'arrêter. C'est en se plaçant, non en face, mais à droite de la figure qu'on en jouit le plus, et encore n'est-on pas aussi satisfait qu'on l'espérait.

M. Elias Robert est un talent correct, un peu froid, qui, avec du temps et du travail, pourrait prétendre à la succession de Simart. Ses quatre goupes de *Cariatides* sont fort réussis. Je n'aime pas du tout sa *Fortune*, qui est d'une sécheresse tout à fait disgracieuse.

M. Ottin a renvoyé un *Chasseur indien surpris par un boa*, dont le plâtre avait été déjà exposé. C'est une des meilleures figures équestres que nous connaissions; le groupe est très mouvementé sans sortir des exigences de la sculpture. Le *Faune jouant avec une panthère*, de M. Becquet, est un peu *vache*. En cherchant dans la terre glaise la morbidesse de la chair, l'auteur est arrivé à rendre une peau flasque, tiraillée vers les parties déclives par une graisse trop lourde. C'est là

néanmoins une bonne et belle figure, qui, étudiée de nouveau d'après le modèle, et dégagée d'un parti pris qui lui fait le plus grand tort, prendrait rang parmi les meilleures figures du salon. L'*Ajax* de M. Bogino est encore une bonne étude. En face, se trouve un *Saint-Jérôme*, qui est tombé d'un échafaudage sur le dos, et ne peut pas se relever. M. Brunet aurait pu mieux faire : son buste de femme a du style.

Mais nous n'avons pas signalé toutes les bonnes choses : un portrait assis de *Haüy*, de M. Brion, — un *Semeur d'ivraie*, de M. Valette, d'un mouvement heureux et d'un grand caractère, — l'*Amour et l'amitié*, joli groupe de M. Carrier de Belleuse, — un *Dénicheur*, excellente figure de M. Chappuis, d'un mouvement agréable, et très-bien étudiée, — le *Jeune garçon du Riff*, étude d'après nature, de M. Cotte, encore une bonne étude que le bronze popularisera sans doute. M. Cotte fera bien de continuer à étudier la nature ; il s'en est très-bien trouvé dans son *Garçon du Riff*, et a été trop malheureux, quand, se laissant aller à la fantaisie, il a commis sa *Vierge*.

MM. DEBUT, LE BOURG, FOURQUET, FALGUIÈRE, GUITTON, DELIGAND, LEHARIVEL-DUROCHER, GODIN, ROBINET, J. DE NOGENT, SAUVAGEAU, SCHRODER, FRANCESCHI.

Citons encore, parmi les œuvres remarquables, un groupe gracieux de M. Debut, *Faune et Bacchante*, — l'*Oracle des champs*, de M. Deligand, — *Un joueur de biniou*, d'une facture un peu rocailleuse, et un beau médaillon, *Le roi de Thulé*, de M. Le Bourg, — *Etre et paraître*, de M. Leharivel-Durocher, figure qui offre des morceaux remarquables, mais dont l'ensemble ne satisfait pas. La tête, fort jolie, est cachée par un masque tenu à la main ; il n'était pas nécessaire de rendre

aussi littéralement cette idée que le rire est voisin des larmes.

Le *Serment d'amitié,* de M. Fourquet, d'une jolie intention, se groupe bien. Le *Thésée enfant*, de M. Falguière, est une étude fort agréable, dont l'attitude un peu maniérée fait ressortir le charmant modelé d'un torse et d'un ventre d'enfant très-réussis. L'*Enfant aux canards*, de M. Godin, moins amusant comme détails, est d'un mouvement plus vrai.

Le *Léandre*, de M. Guitton, est une très-bonne statue, dont le mouvement a dû n'être pas vrai pour être intelligible; mais peu importe le sujet si une belle figure nous reste. Je ne puis qu'indiquer en passant un *Christ*, de M. Robinet, aussi satisfaisant que le comportent les exigences conventionnelles du sujet, — *Rêverie au bord de la mer*, de M. le comte J. de Nogent,—une gracieuse *Lesbie,* de M. Sauvageau,— la *Chute des feuilles*, de M. Schroder, œuvre incomplète, mais dans laquelle on trouve des qualités sérieuses,—et une *Jeune chasseresse agaçant un renard*, de M. Franceschi.

XIII.

LES COLORISTES. — MM. OLIVA, GUILLAUME, CORDIER, M. PERRAUD.

Toutes les maisons ne se ressemblent pas; et cependant, quelque fantaisiste qu'essaie d'être un architecte, on retrouve constamment dans ses épures la préoccupation d'une symétrie quelconque ; on n'y rencontre que des combinaisons de lignes droites et d'arcs de cercle ou d'ellipse, dont l'ensemble vise toujours à l'unité. Au temps même du romantisme le plus échevelé, jamais architecte n'a eu l'idée d'élever un palais sur le plan d'un jardin anglais.

Les sculpteurs ont longtemps imité cette réserve des architectes. Privés comme eux des ressources qu'offrent aux peintres la couleur et la libre disposition des fonds et de la lumière, ils semblaient reconnaître la nécessité de se conformer d'une manière générale aux lois qui gouvernent l'architecture, ne s'en écartant qu'autant qu'ils y étaient contraints par les exigences de leur sujet. C'est du moins ainsi qu'agissaient les anciens, qu'on n'a pas surpassés, qu'on a bien rarement égalés.

Aujourd'hui, il y a une tendance à s'affranchir de ces entraves, et quelques sculpteurs vont jusqu'à afficher la prétention de *chercher la couleur*. Chercher la couleur en statuaire! c'est une singulière manière d'expliquer un parti pris absurde. Quoi qu'il en soit, voici comment nous nous expliquons cette explication :

A force d'entendre opposer les coloristes aux dessinateurs, la couleur à la ligne, des gens, qui, en raison des conditions mêmes de leur métier, ne savaient pas ce que c'est que la couleur, ont pu se figurer que c'était l'absence de lignes. Partant de là, ils ont *interprété* la nature dans ce sens, et nous l'ont rendue tordue, défigurée, criblée de trous, hérissée de verrues. Ce système est, en sculpture, le parti pris opposé à celui qui nous vaut de temps en temps des parapluies dans leur étui, sous prétexte de rois de France; des deux je choisirais le dernier, à l'appui duquel on peut au moins invoquer des raisons de convenance architecturale.

...... Voici la cohorte insigne
Des artistes, cerveaux en fleur ;
.
Galimard, qui cherche la ligne,
Préault, qui trouve la couleur !
(ODES FUNAMBULESQUES.)

M. Préault, qui pourrait se contenter d'être un sculpteur, a ouvert cette voie dans laquelle il a été dépassé

par M. Oliva (*buste de Rembrandt*). M. Oliva semble cette année se corriger, et M. Cordier va prendre sa place; mais nous y reviendrons en parlant des bustes.

M. Guillaume, qui appartenait aussi un peu à cette école, fait défection aujourd'hui. Nous trouvons de lui à l'Exposition deux bas-reliefs dont les sujets sont tirés de la vie de *sainte Clotilde*, et deux autres tirés de la vie de *sainte Valère*. Les premiers sont fort remarquables, et je les préfère de beaucoup à ce que j'ai vu jusqu'ici de M. Guillaume. Ceux de *sainte Valère* sont un peu moins satisfaisants; ce qui me paraît tenir ou à ce qu'ils n'ont pas été terminés, ou à ce que, faits les premiers, ils se ressentent de la manière heurtée à laquelle l'auteur a si heureusement renoncé dans les bas-reliefs de sainte Clotilde.

M. Perraud ne cherche pas l'effet dans des procédés que repousse la statuaire; il veut, avant tout, être vrai, rendre la nature, et il est assez habile pour y réussir en partie. Mais là se borne le mérite de M. Perraud, ouvrier de première force, mais ouvrier.

L'*Enfance de Bacchus* offre des morceaux admirablement exécutés; mais ce groupe ne renferme que des morceaux. Non seulement M. Perraud n'a pas simplifié la nature en l'arrangeant de façon à en tirer une statue, mais il lui est resté très-inférieur comme ensemble. Son Bacchus est mal assis, gêné des jambes et des épaules; si quelque Prométhée venait l'animer, il n'aurait rien de plus pressé que se mettre à son aise; et, en le pétrifiant dans la position qu'il prendrait alors, on aurait une statue, inférieure sans doute à ce que produirait un artiste, mais meilleure que celle de M. Perraud. Combien nous sommes loin de la belle étude de M. Cl. Garnier!

Les mêmes observations s'appliquent à un petit buste qu'on jurerait être celui de Vertillac, le monsieur qui sonne les quarts.

Dans les ouvrages moins satisfaisants, nous trouvons une *Graziella* de M. J. B. Barré, d'un maniéré

sec, qui rappelle toutes les sculptures de l'Exposition anglaise de 1855. La *Sibylle moderne*, de M. Desprey, n'est pas moins maniérée, quoiqu'elle le soit autrement. C'est un pruneau sans noyau sous les rides duquel on ne devine même pas des os qu'on devrait presque voir.—M. Boitel nous montre comme Jésus-Christ était gentil quand il était petite fille. — M. Irvoy a envoyé quelques bustes gravure de modes faits trop évidemment pour plaire aux modèles. — M. Lanzirotti en presente une légion : la quantité remplace la qualité.

MM. Mène et Lechesne, de Caen, ont de la réputation comme animaliers. J'avoue n'avoir jamais compris leur succès. Cette sculpture broussailleuse n'a rien pour elle, ni style, ni vérité. MM. Mène et Lechesne n'ont pas assez vu les animaux de Barye ou de Fremiet.

M. Bonnaffé a gâté un antique en voulant en donner une copie terminée. Sa *Belle de nuit* fait le bonheur des gens qui s'extasiaient à l'exposition universelle de Londres et à celle de Paris devant des études italiennes faites d'après des draperies mouillées.

Rien de plus innocent que l'*Innocence* de M. Sobre, — que les seize médaillons de M. Roubaud, rappelant les silhouettes que découpait autrefois, aux Champs-Elysées, un artiste en plein vent.

M. Ramus est décoré ; M. Pernot, paysagiste, aussi. Les *Marguerites* de M. Ramus reposent sur un joli socle ; son buste de M. Sibour est très-médiocre ; celui de M. le docteur Rayer très-mauvais : l'auteur avait pourtant là une excellente occasion de faire une œuvre de caractère. M. Vogel a eu au moins le bon esprit de ne pas tailler son *Jeune pêcheur* dans un bloc de marbre.

XIV.

PORTRAITS

MM. RICARD, BRACQUEMOND, AMAURY DUVAL, DOER, HOFER, AXENFELD, LEGROS, VIDAL, VIENOT, MAUDET, M$^{\text{MES}}$ DE ROUGEMONT ET O'CONNEL.

Nous ne nous plaindrons jamais du grand nombre des portraits quand ils seront bons ; rien en définitive n'est plus intéressant que l'homme, — si ce n'est la femme.

Mais à quoi reconnaîtrons-nous qu'un portrait est bon ? — A la ressemblance ? — Non ; mais bien plutôt à la vraisemblance ; à tel point qu'il est des portraits qu'on peut déclarer très-ressemblants sans avoir vu le modèle, et des photographies qu'un œil exercé reconnaîtra dans les mêmes conditions, n'être pas ressemblantes.

Tous les jours on rencontre dans la rue des femmes qui, de loin, paraissent fort belles. En les voyant de plus près, on trouve que le bout du nez et l'angle externe de l'œil sont d'un autre âge que la figure ; on découvre des imperfections qui font dissonance dans un ensemble harmonieux : un signe mal placé, une brûlure, des vergetures de couperose, de vilaines dents ; la fatigue, la misère, la maladie ont passé par là et ont laissé des traces de leur passage ; elles n'ont respecté que l'architecture du visage. Il manque peu de chose à ces femmes pour être jolies ; mais il semble qu'à l'une la nature ait ménagé l'étoffe, à l'autre la façon; ce sont des variations peu réussies sur un beau thème,

de belles statues qui n'ont pas été terminées ou qui sont mal venues à la fonte.

Un peintre de portraits doit corriger ou au moins atténuer ces défauts, saisir dans une physionomie le côté intéressant, chercher la ressemblance non dans les fioritures, mais dans le chant. Il n'est pas de type qui, ainsi interprété, ne puisse offrir de l'attrait : M. Louis Boulanger l'a prouvé de reste, au Salon dernier, avec un magnifique portrait d'un magistrat horrible.

Le duc de Berry n'était pas beau; de plus, un tic tordait à chaque instant son visage. Un peintre qui avait à faire son portrait, M. Larivière, je crois, tira parti de cette infirmité et trouva dans le mouvement convulsif de son modèle les lignes d'une belle figure parfaitement ressemblante. C'est ce qu'on devrait toujours essayer : un portrait n'est pas une pièce d'anatomie pathologique ; si le sujet est chlorotique, scrofuleux, variolé, montrez-nous le avant la maladie ou après la guérison.

Ceux qui, dans le portrait, essaient de lutter avec le daguerréotype diront que la nature est sacrée, qu'il faut la respecter quand même. Entendons-nous et n'abusons pas de la nature, merveilleux renseignement, mais renseignement pur et simple. Tout dans le milieu où nous vivons, conspire contre la nature : les habitudes, les occupations, etc. Toute civilisation est doublée d'une contre-civilisation (au point de vue de la forme, bien entendu), et les élégantes dont MM. Winterhalter et Dubufe sont les peintres ordinaires ne s'éloignent pas plus de l'état de nature que les types dégradés auxquels essaient de nous habituer les prétendus réalistes.

Après les deux beaux portraits de M. Hébert et de M. Baudry, ceux dans lesquels je trouve les meilleures tendances, qui me paraissent le plus artistiquement conçus, sont les portraits de Mme O'Connel; malheureusement, ils laissent énormément à désirer sous le rapport de l'exécution : les figures, en macaroni, ont

bouilli trop longtemps et se sont déformées ; après quoi on les a saupoudrées de trop de fromage.

Je ne saurais m'associer au reproche que l'on a fait à M. Ricard d'imiter les Vénitiens, parce qu'il trouve des tons brillants et solides. Y eut-il imitation réelle dans le procédé matériel, on ne doit pas reprocher à un artiste l'usage de moyens qui sont du domaine du métier.

C'est imiter quelqu'un, que de planter des choux.

M. Ricard a, sous les numéros 2266 et 2267 du livret, deux excellents portraits de femme.

Les dessinateurs sont bien représentés par M. H. Flandrin, qui a deux bons portraits, — M. Amaury Duval, — M. Bracquemond, — M. Bodinier, dont les tableaux fastidieux sont rachetés par deux portraits un peu secs, mais très-consciencieusement étudiés, — M. Pichon et M. Vienot. Un portrait d'homme et un portrait de femme de M. Vienot, laissent beaucoup à désirer. Dans le portrait de Mme S..., surtout, la consistance des chairs est sacrifiée à un effet de clair obscur qui n'est pas heureux. Un autre portrait de M. Vienot, en pleine lumière, et qu'une robe rose rend criard au premier aspect, attache bientôt le spectateur par le délicieux modelé d'une charmante tête.

M. Vidal aborde, cette année, la peinture à l'huile. Son gracieux profil de Mme V... est ce que je préfère de son envoi, dans lequel on rencontre d'ailleurs des tableaux de genre fort habilement traités, d'une couleur chaude et solide qu'on ne pouvait guère attendre du talent délicat et si éminemment parisien auquel nous devons les merveilleux pastels qui ont fait sa réputation.

Le profil de femme se détachant sur un fond rouge, de M. Doër, est encore une très-bonne peinture, solide, bien vivante et d'un dessin correct.

J'en dirai autant d'un autre profil de M. Legros, qui serait plus satisfaisant si l'auteur s'était moins préoccupé de faire un tableau. La tête, fort réussie, gagnerait à être débarrassée des accessoires qu'on voit sur le bureau.

M. Axenfeld nous promet encore un portraitiste distingué ; son portrait de M. Feyen-Perrin est d'une belle venue, d'un caractère fin et distingué, d'un effet fort harmonieux. M. Axenfeld me paraît avoir un peu abusé de son habileté dans un portrait de femme où les plans du visage ont été multipliés par le modelé de façon à nuire à l'effet d'ensemble ; les draperies sont traitées de main de maître.

M. Maudet a envoyé des portraits comme je me figure que les ferait M. Delacroix, s'il pouvait dessiner. On retrouve dans les portraits de M. Maudet la touche de M. Delacroix, dont il est l'élève, sa couleur brillante, mais fausse, et de plus un modelé véritable. Je ne reprocherai à M. Maudet que la tristesse et le froid de ses tons, malgré leur éclat. La couleur de M. Delacroix est plus gaie ; M. Maudet peint en mode mineur. Enfin, Mme de Rougemont reste à la hauteur de ses précédents ouvrages, et continue à réunir à l'élégance et à l'harmonie de la composition une exécution ferme et tout à fait virile.

MM. WINTERHALTER, DUBUFE, PERIGNON, BORIONE, E. GIRAUD.

Les artistes les plus malmenés par la critique sont toujours les interprètes des élégances officielles : MM. Winterhalter, Dubufe, Pérignon, etc. Il y a là une injustice évidente. Lorsque l'élégance nous séduit partout, pourquoi vouloir la bannir de la peinture ? Il y a certainement chez M. Winterhalter autre chose qu'une prodigieuse dextérité de brosse. Seul il est

arrivé à donner une copie satisfaisante comme expression de la tête si fine et si gracieuse de l'impératrice ; peut-on nous dire qui aurait fait mieux ? — Sans doute, M. Winterhalter ne dessine pas toujours aussi bien que les dessinateurs de premier ordre, sa pâte manque de solidité; mais on ne peut arriver à contester son talent, fort distingué en somme, qu'en exigeant de lui ce qu'on n'ose demander à personne.

Il en est presque de même de M. Dubufe, dont l'exécution, un peu plus ferme que celle de M. Winterhalter, est seulement moins variée. Si tous les portraits du salon avaient la valeur de ceux de M. Dubufe, on se plaindrait moins de leur grand nombre.

M. Pérignon est un peu moins contesté ; ce qui tient, je crois, à ce que son faire semble plus laborieux. Son portrait de Mlle Virginie Huet est un des meilleurs que j'aie vu de lui; l'expression en est d'un grand charme, l'attitude simple et naturelle. Je ne lui reprocherai qu'un modelé insuffisant du visage et quelque mollesse dans les lignes des draperies.

MM. W. Borione et E. Giraud font des pastels très-agréables; on sent dans leurs ouvrages une facilité extraordinaire et infiniment d'esprit. Le faire de M. E. Giraud rappelle le travail du décor ; il ne rend pas toujours la consistance de la nature, mais il en traduit très-vivement l'effet et le mouvement.

Ne quittons pas les portraits sans en mentionner encore quelques-uns qui sont satisfaisants :

Deux têtes de M. Yvon m'ont paru, bien qu'une d'elles soit un portrait de femme, être des études pour la prise de Malakoff. M. Dewinne et M. Lafon ont de bons portraits d'homme ; — M. Juglar, une belle étude de pifferari bien vivants et d'une belle couleur;—M. Landelle, plusieurs jolies études de femmes; —M. Jalabert, un portrait estimable de M. le président de Belleyme.

Les portraits de M. Tourny sont très-forts et très-ennuyeux, d'un dessin sévèrement étudié, mais d'une

composition désagréable; je leur préfère la photographie. M. Tourny a beaucoup de talent, pourquoi ne pas en tirer un meilleur parti?

Nous retrouvons M. Chaplin et ses tons d'un gris argenté si doux à l'œil ; mais ses gravures sont la meilleure partie de son exposition. Mme Doux qu'on croirait une élève de M. Chaplin, a trouvé le secret de ses tons gris et roses : ses deux portraits ne sont pas du tout dessinés; celui de Mlle Stella Collas est loin de rendre la finesse et l'intelligence du modèle. Mme Doux a beaucoup mieux réussi une étude, la *Trovatelle*, d'un joli sentiment, bien posée, mais encore d'un dessin insuffisant.

M. le maréchal Pélissier joue de malheur avec les peintres. M. Court avait envoyé de lui un affreux portrait dans l'attitude exacte d'un chef d'orchestre; M. Rodakowski, trompant cette année les espérances qu'il avait données précédemment, a envoyé à la réouverture de l'exposition une caricature du maréchal, malheureuse fantaisie percheronne. Le buste de M. Crauk est une compensation ; peut-être M. le duc de Malakoff prête-t-il plus à la statuaire qu'à la peinture. Il n'en est pas de même de M. le maréchal Bosquet, dont un très-bon buste, par M. le comte de Nieuwerkerke, intéresse cependant moins que la photographie terne de M. H. Vernet.

XV.

BUSTES

MM. ETEX, PH. POITEVIN, CAVELIER, CORDIER, J. GAUTIER, ROCHET, OLIVA, BLAVIER, DUBOIS—PIGALLE, BRUNET, DANTAN, CABET, CABUCHET, MONTAGNY, ROBINET, Mlle DUBOIS D'AVESNES.

Il y a deux catégories de portraits : ceux qu'un amateur est toujours heureux d'avoir dans son cabinet, bien que les modèles lui soient tout à fait étrangers, et les enluminures, *ressemblance garantie*, qui sont destinées à passer de leur premier cadre, souvent magnifique, dans la poussière d'un grenier et aller de là faire poids dans un lot à une vente après décès. De même, il est des bustes qui intéressent tout le monde et que les musées s'empressent de recueillir alors que ceux qu'ils représentent n'ont plus ni nom ni famille; tandis que les autres, d'autant plus réussis qu'ils se sont plus rapprochés du moulage ou de la réduction mécanique, perdent rapidement toute espèce de valeur, et deviennent un objet encombrant qu'on fondra s'il est en bronze, dont on fera des billes s'il est en marbre.

Les bons bustes sont encore plus rares que les bons portraits; cela tient surtout à ce que la statuaire n'a pas à sa disposition des ressources aussi variées que la peinture pour interpréter une nature incomplète. Aussi un sculpteur doit-il s'estimer très-heureux quand il a à reproduire quelqu'un de ces types, qui, bien compris, assurent la conservation de son œuvre.

Ce bonheur, M. Ph. Poitevin l'a eu cette année, et il a su le mériter, ce dont il faut doublement le félici-

ter. Il a admirablement bien compris tout ce qu'avaient de sculptural les lignes si parfaitement nobles de son modèle, et, respectant ce caractère dominant, il en a donné une figure simple et grande comme un antique. M. Poitevin avait débuté, je crois, à l'Exposition dernière par un *Joueur de billes*, excellent de mouvement, de silhouettes, et d'un modelé irréprochable. Bien que dans son buste d'aujourd'hui quelques détails de la coiffure soient d'une exécution un peu lâchée, je le trouve en progrès : voir ainsi la nature par les grands côtés me paraît toute la statuaire.

M. Etex, l'auteur du magnifique groupe de Caïn que nous avons tous admiré au dernier salon, et du tombeau de Vauban, aux Invalides, morceau non moins remarquable quoique moins connu, a envoyé un beau projet de tombeau de l'archevêque de Paris, un buste excellent comme forme et comme sentiment d'Augustin Thierry, et deux autres bustes beaucoup moins complets. Ces deux derniers sont vivants; peut-être n'étaient-ils pas à faire.

Trois autres beaux bustes de femme sont ceux de MM. J. Gautier, — Brunet, l'auteur d'un des deux meilleurs bustes du salon dernier (l'autre était un buste d'enfant de M. Etex), — Dubois-Pigalle. Celui de M. Dubois-Pigalle, devant lequel il est impossible de ne pas s'arrêter, est bien dans les conditions décoratives de la statuaire; de plus, il est très-vivant et d'une grâce tout à fait parisienne : on lit une volonté de fer sur cette charmante tête.

M. Cordier, que tout le monde sait être un sculpteur d'un grand talent, nous montre, dans une terre cuite, *tête d'étude*, et une *Mauresque chantant*, qu'il n'a pas oublié. Mais pourquoi ce déluge de caricatures polychromes? Les types africains que nous présente M. Cordier ne sont pas rendus avec vérité; là où tous ceux qui ont vu l'Algérie ont trouvé des hommes, M. Cordier nous montre des singes mal dégrossis. Ces charges n'ont rien de commun avec l'art; elles n'ont

même qu'une médiocre valeur comme renseignement. Que M. Cordier regarde son beau buste de négresse et le buste de nègre de M. Rochet, il se convaincra facilement qu'il n'est rien dans la nature d'aussi absolument désagréable que ses Arabes. Son buste du maréchal Randon, exécuté sans doute sous l'influence de la même préoccupation, est déplorable.

Le beau buste d'homme de M. Blavier date déjà d'un peu loin. Ses bustes de femme sont plus récents; ils accusent un progrès comme métier, mais donnent à penser que M. Blavier a beaucoup perdu sous le rapport du goût et de l'invention.

M. Oliva a cette année trois fort bons bustes, qui eussent été très remarqués alors même que l'auteur n'eût pas eu la précaution de couper la queue de son chien lors des expositions précédentes.

Les bustes de M. Dantan sont corrects, de bon goût, sans défauts, sans qualités saillantes. On ne sent pas assez peut-être, sous cette fidélité un peu froide, la main de l'artiste auquel nous devons des statuettes d'une observation si fine et si ingénieuse.

M. Montagny : sculpture consciencieuse, beaucoup de métier et pas d'inconvenances.

Le meilleur des bustes religieux, qui pleuvent cette année, est un portrait de l'évêque d'Evreux, par M. Cabuchet. Le buste de M. Claude Bernard me paraît moins heureux et d'un caractère tout à fait faux. L'illustre physiologiste est représenté dans l'attitude d'un *Ecce homo*, murmurant son « Mon Dieu, pardonnez-leur, car ils ne savent ce qu'ils font. Je ne crois pas que le modèle se préoccupe autant de MM. L. Figuier et autres Galimards scientifiques.

Un autre buste de M. Claude Bernard, dû à M. Robinet, est plus convenable comme expression que celui de M. Cabuchet; mais il est moins ressemblant. Le buste de Mme Delphine de Girardin, également de M. Robinet, est bien conçu, mais d'une exécution qui laisse à désirer. La vie manque à cette belle tête que

— 65 —

personne, que je sache, n'aura rendue convenablement. Le buste de M. Robinet a les défauts et le désossé du mauvais portrait de Chasseriau.

Un beau buste de M. Cabet, et un autre assez réussi de Mlle Dubois-Davesnes, sont les meilleurs monuments élevés par l'art à deux illustres morts : Rude et Béranger.

XVI.

L'ADMIRATION ET LE PLAISIR.

M. GÉRÔME ET M. INGRES. — M. MOTTEZ.

Les considérations esthétiques sur les arts de la forme qui précèdent cette revue, peuvent se compléter ici par l'examen comparatif des œuvres de deux peintres de premier ordre.

Après avoir insisté sur les raisons qui me paraissaient devoir faire passer la ligne avant la couleur, après avoir recherché ce que pouvait être le beau lorsqu'il s'adresse aux yeux, j'étais arrivé à conclure que le beau dans l'art est moins dans le vrai que dans le vraisemblable, que le vrai n'est pas toujours beau, qu'il l'est rarement. Examinant le rôle respectif des qualités générales et des qualités de détail, j'ajoutais qu'il y a *œuvre d'art* là seulement où l'ensemble annonce un parti pris et laisse sentir l'intervention d'une intelligence ; l'œuvre sera ensuite plus parfaite lorsqu'elle aura cette vraisemblance du morceau que donne l'étude consciencieuse de la nature, que peut donner aussi une machine.

Ces vues sont faciles à justifier en partant de cette seule proposition, incontestable je crois, que la peinture s'adressant à l'œil doit le flatter par certains systèmes de lignes, par certaines oppositions harmonieuses de couleur.

La comparaison de l'œuvre de M. Gérôme et de celle de M. Ingres nous montre qu'il est une autre condition dont il faut tenir compte.

La peinture s'adresse-t-elle uniquement aux yeux ? — Elien raconte qu'Alexandre étant allé voir à Éphèse son portrait équestre peint par Appelles, s'en montra peu satisfait ; mais que son cheval s'étant mis à hennir à la vue de la jument figurée par l'artiste, Appelles déclara le cheval plus connaisseur en peinture qu'Alexandre.

Appelles avait tort. Cependant ce fait montre qu'il est un sens, le sixième de quelques auteurs, sur lequel retentissent les sensations visuelles d'une manière agréable ou pénible.

Voltaire était de cet avis lorsqu'il disait :

« Pour donner à quelque chose le nom de beauté, il faut qu'elle vous cause de l'admiration *et du plaisir*. »

Et plus loin : « Demandez à ce crapaud ce que c'est que la beauté, le grand beau, le το καλον ; il vous répondra que c'est sa crapaude, avec de gros yeux ronds sortant de sa petite tête, une gueule large et plate, un ventre jaune, un dos brun. Interrogez un nègre de Guinée, le beau est pour lui une peau noire, huileuse, des yeux enfoncés, un nez épaté. »

M. Gérôme a certainement médité beaucoup sur l'art grec dont il me paraît, seul avec M. Cavelier, avoir su dégager l'enseignement esthétique. Il possède au plus haut degré cet instinct raisonné du beau qui provoque *l'admiration*.

M. Ingres, éclectique, procède toujours de quelqu'un dans sa manière de comprendre un sujet, quelquefois un peu des Grecs, souvent de Raphaël, d'abord de David, une fois même de Coustou. N'inventant jamais, imitant toujours, il est sous ce rapport très-inférieur à M. Gérôme.

Mais où je le trouve très-supérieur, non-seulement à M. Gérôme, mais à tous les peintres passés, c'est dans l'amour avec lequel il a rendu quelques morceaux,

dans le tempérament dont il fait preuve de loin en loin. A côté des défauts d'ensemble les plus criards, des erreurs plastiques les plus flagrantes, je trouve dans quelques ouvrages de M. Ingres des morceaux d'une volupté inouïe, d'une paillardise d'exécution admirable.

Jamais un peintre habile n'aurait réuni dans une même toile l'*Angélique* et le cavalier de carton que vous savez; mais aussi, jamais, à aucune époque, personne n'a fait une pareille figure de femme.

M. Gérôme est plus complet, a plus de goût, est plus peintre, mais il est moins sensuel. Sa peinture est harmonieuse; mais on n'y trouve pas, comme chez M. Ingres, de ces morceaux, impossibles pour tout autre, devant lesquels on pardonne tout à l'artiste qui aime beaucoup.

L'amour de la femme, qui seul a fait un peintre de M. Ingres, semble manquer chez M. Gérôme. Dans son envoi de cette année, j'ai très-fort admiré les *Recrues égyptiennes*, puis la *Sortie du bal masqué* et de magnifiques paysages rapportés d'Egypte : dans tout cela je n'ai pas trouvé une femme. Et pourtant un intérieur grec, exposé autrefois, a prouvé que M. Gérôme saurait admirablement peindre les femmes.

Je viens de dire que dans l'arrangement des sujets, dans le dessin des masses et souvent aussi dans le goût des détails, M. Gérôme me paraissait au-dessus de M. Ingres. La même supériorité se retrouve quand de la ligne on passe à l'effet. Tous deux peignent dans une gamme grise; mais tandis que M. Gérôme y trouve une harmonie heureuse, la couleur de son dessin, M. Ingres a le gris dissonant comme sa composition.

M. Mottez procède de M. Ingres par le soin qu'il apporte dans l'exécution de certains morceaux; il se rapprocherait plutôt de M. Gérôme par l'exclusivisme de son parti pris. La composition de son *Melitus* n'est pas à l'aise dans son cadre; bien conçue d'abord, on sent qu'elle a dû souffrir des soins donnés à

chaque partie envisagée séparément. Certains morceaux très-forts se rencontrent ça et là, mais indépendants les uns des autres, indépendants de l'ensemble. Le tableau de M. Mottez est d'un artiste d'un grand talent; il commande le respect, mais il ne séduit ni l'œil... ni le reste.

On a beaucoup imité, non M. Gérôme, mais son premier tableau. La petite secte qui s'adonnait à cette spécialité est bien malade. M. Bellot laisse beaucoup d'espoir, ainsi que MM. Humbert et E. Froment; M. Isambert ne nous donnera plus, je le crains, le pendant de ses *Parasites de Diogène*; — MM. Hamon et Toulmouche sont morts jeunes; MM. Picou et Droz, avant de naître.

XVII.

GENRE

MM. E. LAMI, BIDA, L. BOULANGER, TABAR, HOCKERT, VETTER, A. STEVENS, KNAUS, HAMMAN, FROMENTIN, BONHOMMÉ.....

La peinture de genre compte au salon des représentants tellement nombreux, qu'il m'est impossible de dire de chacun tout le bien que j'en pense. Je ne puis que signaler les étincelantes aquarelles de M. E. Lami, petits chefs d'œuvre sans analogues; — les dessins de M. Bida, conçus par un artiste et exécutés aussi bien qu'ils pourraient l'être par la chambre noire; — les étonnantes esquisses de M. L. Boulanger, les meilleurs échantillons de la peinture dramatique avec quelques esquisses de M. Delacroix, d'un timbre plus clair, mais rarement aussi harmonieuses, — la *Horde de barbares* de M. Tabar et un excellent *intérieur Lapon*, de M. Hockert.

Après avoir cité ces productions éminemment originales, je me vois dans la nécessité de grouper les peintres de genre par familles naturelles, suivant la somme de leurs caractères communs.

En tête des miniaturistes, nous trouvons M. Vetter, toujours ingénieux, plein de goût, très-habile, complet; — M. Meissonnier, dont les photographies commencent à viser au papillotage et dont le très-grand talent n'a pas suffisamment de raison d'être;—M. Fauvelet, qui avec moins de métier arrive à intéresser davantage; — M. Pezous, dont les petites toiles, fades de ton, rendent avec esprit des scènes bien observées. Enfin, vient M. Chavet, imitateur pur, qui fait endosser à des auvergnats la défroque élégante des bonshommes de M. Meissonnier, et copie assez fidèlement, mais lourdement le tout. J'avoue ici de la partialité : la peinture de M. Chavet m'est insupportable ; si je ne comprends pas la raison d'être d'un parti auvergnat dans les arts, je comprends encore moins l'auvergnat prétentieux qui laisse deviner sous le velours et la soie des articulations noueuses et des mouvements de portefaix.

Tandis que M. Florent Willems et M. J. Stevens continuent à baisser, M. A. Stevens est en progrès. On trouve dans *Consolation* des détails d'une finesse d'observation et d'une habileté d'exécution extrêmement remarquables : ce sont d'excellentes études. *Chez soi* est un tableau complet, dans lequel on rencontre toutes les précieuses qualités qu'avait autrefois M. Fl. Willems.

M. Knaus est toujours un observateur de premier ordre et un peintre très-habile. Je préférerais sa *Halte de Bohémiens* du salon dernier à ses deux toiles de cette année. Quand on refait un tableau, on devrait le refaire au moins aussi parfait, et les paysages de M. Knaus sont aujourd'hui par trop négligés.

Remercions le ciel de ce qu'il n'a pas fait naître M. Courbet en Bretagne, dans cette terre classique de la

vermine et de la gale. MM. Luminais, Fortin, L. Duveau cherchent des hommes sous l'écorce à laquelle M. Courbet se fût arrêté. Les Bretons de M. Luminais sont au moins vraisemblables, agréablement peints, intéressants en somme. Ceux de M. L. Duveau sont un peu des Bretons de l'Ambigu, en carton peint. M. L. Duveau avait trouvé mieux dans sa *Peste d'Elliant*.

Le *Commencement de la fin*, de M. Hamman, est un progrès ; ce tableau accuse de grandes qualités d'ensemble ; il montre que M. Hamman cherche aujourd'hui son effet dans un parti pris plus large.

M. Hillemacher observe et exécute convenablement ; je n'hésiterais pas à lui assigner le premier rang dans l'école anglaise.

Les toiles pleines de vie et de lumière de M. Fromentin, les aquarelles de M. Bonhommé sont des œuvres tout à fait originales. Les grands spectacles que nous donne l'industrie finiront un jour peut-être par séduire les peintres et par leur donner d'excellents motifs de tableaux. M. Bonhommé a montré dans deux magnifiques intérieurs de fonderies (salon de 1855) quel parti il y aurait à tirer de là.

Le *Vocero*, de M. Colonna d'Istria, un beau portrait, et deux jolis dessins du même artiste, nous promettent un peintre fort distingué. Le *Sermon en province*, de M. Brillouin, un peu terne d'aspect, est plein de fine observation, d'études physiognomoniques très-réussies.

M. de Coubertin : une *Messe pontificale*, bien lumineuse ; — M. Landelle : de jolies scènes des Pyrénées et des têtes d'étude extrêmement agréables ; — M. Mérino : un *Christophe Colomb au couvent de sainte Marie*, tableau tout simple, bien tranquille, très-heureux d'effet et qui promet ; — M. Porion : des motifs espagnols saisis au grand soleil, bien disposés, bien dessinés ; mais pour rendre des scènes vues ainsi en pleine lumière, il faudrait un peu de soleil qui manque sur la

palette de M. Porion. M. E. Flandin en a trouvé davantage pour éclairer ses brillants intérieurs.

MM. C. Nanteuil, Beyer, Pluyette ont tous trois un même maniéré du dessin. Chez tous trois on trouve beaucoup d'invention et d'originalité. M. Célestin Nanteuil est un des trois ou quatre peintres qui ont le plus contribué à amener la lithographie au degré de perfection qu'elle a aujourd'hui. Talent extraordinairement fécond, il fait maintenant, pour une Bible, une série de dessins sur zinc dans lesquels on rencontre de très-belles choses.

MM. Breton, Trayer, Ed. Frère, Bonvin, A. Gautier, dépensent beaucoup de talent dans des sujets qui ne mériteraient guère d'être peints. M. Antigna ne choisit pas mieux ses sujets; loin de là; et il les traite avec le sans-façon qu'ils méritent.

Citons encore M. Armand Leleux, un talent très-sérieux et justement apprécié depuis longtemps; — M. Adolphe Leleux, qui apporte aujourd'hui dans l'indication des contours un peu trop de négligence; — M. Servin, qui imite à s'y méprendre M. Ad. Leleux; — M. Le Poittevin, dont les toiles, toujours amusantes, sont brossées avec une dextérité désespérante.

MM. Bellet du Poisat, Desmarest, Wattier, et quelquefois M. Tassaert, cherchent autre chose que ce qu'on voit tous les jours. M. Bellet du Poisat est arrivé à une grande originalité dans sa *Conduite de compagnons charpentiers*, tableau trop peu fait. M. Wattier essaie trop de marcher dans les souliers de Watteau; son *Printemps* de cette année est, malgré tout l'esprit des figures, de la peinture d'éventail. La *Galathée* de M. Tassaert est délicieuse.

M. Maurice Sand a eu une idée excellente en cherchant à interpréter les superstitions berrichonnes; mais il manque un peu de ce style qui, comme la peur, grandit les objets. Ses effets sont bien trouvés. M. Anatole de Beaulieu cherche de plus en plus la couleur pour la couleur, et c'est dommage.

PAYSAGE

MM. COROT, K. BODMER, BELLY, DESGOFFES, SALTZMANN, DUC, TEINTURIER, FRANÇAIS, PASINI, IMER, P. FLANDRIN, TH. ROUSSEAU, DAUBIGNY, E. GUILLAUME.....

C'est sur le terrain du paysage que les partisans de l'imitation dans les arts de la forme sont le plus à l'aise.

Il peut sembler, en effet, qu'en présence de la nature inanimée, la part de l'invention doive être à peu près nulle, qu'il n'y ait qu'à copier, et que la fidélité soit la première, presque la seule condition à remplir. — Il n'en est rien pourtant.

Et, d'abord, on m'accordera que le paysagiste serait très-mal venu s'il se plantait n'importe où pour peindre n'importe quoi. Je n'en veux pour preuve que les quatre tableaux qu'envoie au Salon de cette année M. Edm. Hédouin, un homme de talent, cependant.

Dès qu'il peut y avoir avantage à *choisir*, il me semble impossible de ne pas admettre qu'il y a lieu d'*inventer;* c'est encore choisir. Exigez, si vous voulez, que le choix de l'inventeur porte sur une nature vraisemblable ; alors l'œuvre pourra être parfaite.

Les peintres qui, comme MM. Decamps, Desgoffe, Belly, Saltzmann, Lindemann-Frommell, P. Flandrin, de Curzon, et le si regrettable Adrien Guignet, cherchent le style dans le paysage avec autant de soin que d'autres peuvent le chercher dans les figures, sont assurément dans la meilleure voie.

Mais, objectera-t-on, la tendance ne se borne pas au parti pris des lignes, on la retrouve dans la recherche de l'effet.

Pour ce qui est de l'effet, tout est convention dans le paysage. La nature a, dans les lumières, des valeurs qui n'existent sur aucune palette. Force est donc de se contenter d'une vérité relative et de chercher, partant de tons clairs conventionnels, des dégradations proportionnelles à celles de la nature. Il résulte de là qu'un site dans lequel on trouve des oppositions un peu fortes d'ombre et de lumière, est tout à fait impossible à rendre en peinture.

Dans ces conditions, doit-on s'obstiner à chercher, en dehors de tout système arrêté d'avance, l'à peu près qui se rapproche le plus de la vérité *absolue* des valeurs? — C'est ce que tente M. Th. Rousseau dans ses toiles, d'ailleurs fort remarquables, où la charpente des sites, très-visible dans la nature, disparaît dans la recherche d'un effet impossible.

On peut encore tourner la difficulté en cherchant un effet tout à fait en dehors des valeurs naturelles, en sacrifiant les ombres, comme a fait Claude Lorrain, ou en sacrifiant tout à fait les lumières, comme l'ont essayé quelques-uns.

Un autre procédé, également de convention, consiste à atténuer à la fois les ombres et les lumières, et à chercher la proportionnalité des valeurs dans une autre échelle, si je puis m'exprimer ainsi. L'effet qu'on obtient par là n'est toujours pas vrai; mais c'est, je crois, celui qui donne les résultats les plus agréables. Ce procédé pourrait être comparé à une sourdine voilant la musique exécutée pour l'œil. C'est ainsi que font M. Millet dans ses *Glaneuses*, M. Saltzmann dans ses beaux et frais paysages de cette année, M. de Curzon et M. J. Laurens. Il semble que, dans ce cas, la nature soit vue à travers une glace dépolie qui en change le timbre tout en en conservant l'aspect.

Ce parti pris, qui est surtout celui des dessinateurs, a souvent un inconvénient : en assourdissant les valeurs, il a une tendance à uniformiser les tons et à s'éloigner plus de la vraisemblance qu'il n'est nécessaire.

Cette observation est surtout applicable à M. P. Flandrin.

M. Corot est celui de tous les paysagistes qui a su le mieux éviter cet écueil; aucun n'a un sentiment plus vrai, un respect plus profond de la tonalité : M. Corot est coloriste à la manière de la nature. M. Daubigny approche ensuite le plus de ce résultat; mais, cherchant le ton juste et non le ton proportionnel, M. Daubigny s'interdit tous les effets un peu accentués, et est réduit à tourner dans le cercle étroit des situations calmes et à ne rendre que des effets qui intéressent médiocrement. La *Vallée d'Optevoz* fait exception, et, en général, tous les paysages où il y a de l'eau.

M. Corot, comme Claude Lorain, — et comme lui, je crois, sans préméditation, — rend surtout les effets que donne une source de lumière placée au point de vue du tableau; il se place, pour voir la nature, juste en face du jour qui l'éclaire.

Dans ces conditions, la sourdine, le brouillard existent naturellement, ce dont on peut se convaincre en examinant la nature avec quelqu'attention.

Placez-vous, en effet, sur le pont de la Concorde, et regardez Chaillot au moment du coucher du soleil : il semble qu'un brouillard harmonise tout le site que vous avez sous les yeux et fonde les valeurs en laissant à chaque morceau sa couleur propre. Ce brouillard n'existe pourtant que dans votre œil, et il tient à ce que la somme des impressions d'oppositions lumineuses que fait naître en vous le paysage, est considérablement atténuée par la quantité de lumière que l'œil reçoit directement du soleil placé en face de lui. C'est le moëlleux de la nature vue ainsi, la lumière dans les yeux, le soir ou le matin, qui a séduit M. Corot, et qu'il excelle à rendre.

Après avoir regardé le soleil se couchant derrière Chaillot, retournez-vous et regardez les Tuileries, le Conseil d'Etat, les bords de la Seine jusqu'à Notre-Dame : tout prend un aspect sec; les contours sont

taillés à l'emporte-pièce, comme dans les vues de M. Van Moer ou dans les tableaux de M. de Mercey. Le soir ou le matin, quand la somme de lumière est faible, les choses vues ainsi n'ont pas la sécheresse désagréable qu'elles prendraient en plein midi; mais elles sont loin d'avoir le même charme que dans les conditions opposées.

L'influence des conditions dans lesquelles se place le peintre au moment de copier la nature étant examinée, une difficulté d'un autre ordre se présente :

Nous n'apprendrons à personne ce que c'est que le *point de vue* d'un tableau, centre vers lequel convergent les lignes, sur lequel toujours on concentre l'effet dominant. Ce point est celui qu'on *regarde;* le reste se *voit* simplement.

Il n'y a tableau qu'à la condition d'un point de vue circonscrit; le champ limité de la vue ne permet d'arrêter l'attention que sur un espace étroit; le reste concourt sans doute à la sensation, mais d'une manière secondaire, et surtout en faisant valoir ce centre.

Or, à cet égard, nous trouvons quelques dissidences parmi les paysagistes.

En présence de la nature, chacun choisit (parmi ceux qui choisissent, bien entendu) le site qu'il veut rendre; et fait du point qui l'intéresse plus particulièrement le centre de sa composition.

Mais il arrive que, dans l'exécution, le paysagiste est obligé de quitter à chaque instant le *point de vue* de son tableau pour consulter l'entourage et *regarder* à leur tour des parties que, lorsqu'il a pris sa détermination, il ne faisait que *voir*. Chacune des parties ainsi examinées devient alors *point de vue* à son tour, et dans la nature et sur la toile. Chaque partie du tableau est traitée comme si elle était le centre; il en résulte une œuvre à centres multiples. C'est à essayer de triompher de cette difficulté sans faire de concession que s'est usé le malheureux Delaberge.

Des gens dont le talent a été autrefois goûté, MM.

V. Bertin, Watelet, Lapito, J. André, ont essayé de faire ainsi tout également, et sont arrivés à la peinture la plus fausse qui se puisse voir. Ils ont dû imaginer, pour tout rendre, un faire de convention ; la conscience dans l'exécution ne les eut pas mieux servis : M. Pernot en est la preuve.

Mais, nous objectera-t-on, la nature est finie partout ; pourquoi ne pas terminer le tableau dans toutes ses parties ?

Parce que, pour celui qui regarde la nature, l'effet d'un même morceau change avec le point de vue, avec l'angle sous lequel il est vu ; il suffit d'avoir examiné des épreuves stéréoscopiques pour ne pas conserver de doute à cet égard.

Les paysages également terminés dans toutes leurs parties sont donc nécessairement faux. Faits au point de vue du morceau, ils ne sont justes comme effet qu'à la condition de sacrifier précisément l'exactitude de ce morceau.

Les paysagistes de talent sont tellement nombreux aujourd'hui, que nous ne pourrons sans doute pas citer tous ceux dont les ouvrages attirent à juste titre l'attention.

Nous devons d'abord la bienvenue aux nouveaux arrivants : à M. Belly, dont la *haute futaie* du Salon dernier faisait déjà prévoir un maître, — à M. Imer, — à M. Teinturier, dont l'intérieur de forêt vaut les meilleurs paysages de M. Diaz d'autrefois, — à M. E. Guillaume, — à M. Duc, dont le petit tableau la *Chute des feuilles* est d'un sentiment exquis, — à M. Pasini, dont les beaux dessins pourraient être signés Decamps.

M. Desgoffe, le plus dessinateur des paysagistes, s'est enfin débarrassé des tons faux et crus qui jusqu'ici empêchaient d'apprécier à leur valeur ses belles compositions. Autre mérite : M. Desgoffe ne copie pas le Poussin. MM. K. Bodmer, Français, Achard, s'inspirent toujours directement de la nature et savent

merveilleusement la choisir et la faire comprendre. M. J. Vialle l'a un peu arrangée dans deux charmantes petites toiles; mais il s'en est tiré fort heureusement, et le succès justifie sa témérité. Les paysages de M. Blin sont très osés et très-heureux. MM. J. Didier, Desjobert, Balfourier, L. Boulanger, K. Girardet, P. Gourlier, de Knyff, Appiani, Nazon, E. Lemmens, Léon Berthoud, Ch. Negre, Thuillier et de Tournemine, ont tous des ouvrages extrêmement agréables. Dans une manière plus vigoureuse, MM. Papeleu, St-Marcel, Tourneux, N. Palizzi, Lafage, E. Lavieille, Jeanron, Grenet, Berchère, ont aussi des choses fort réussies.

Nous sommes d'ordinaire peu gâtés par les peintres de marines : M. Kwiatkowski nous en donne cette année une toute petite, mais excellente. Celle de M. Larson annonce de très-grandes qualités et de l'inexpérience. M. Larson a vu et bien senti la scène qu'il représente; mais il a trop perdu la nature de vue pendant l'exécution. La nature a des fermetés que nous ne retrouvons plus dans cette toile, couverte de trop de bitume et de laques.

M. Lambinet est en progrès; mais je crois qu'il a tort de chercher une vigueur étrangère à son tempérament dans des empâtements qui ne la donnent pas.

N'oublions pas les jolies aquarelles de M. Ch. Garnier, — celle de M. Gaildrau, — les toiles très-habilement exécutées de MM. Thierry, Bellel, Courdouan, Th. Frère, E. Deshayes, J. Noël, — les paysages faibles d'exécution, mais pleins de bonnes intentions, d'un débutant qui doit arriver, M. Hearn, — et d'autres ouvrages recommandables de MM. Bakof, Masure, V. Lainé, Meuron, Castan, Allemand, Gresy, Chacaton, Lecointe, L. Ménard, — et encore un très-bel *Effet du soir*, de M. Cabat, — de jolis dessins de M. Allongé, dont la peinture n'est pas heureuse, — des paysages assez réussis de M. Haffner, l'auteur d'un intérieur détestable.

ANIMALIERS ET DÉCORATEURS

MM. LOUBON, DUBUISSON, JADIN, PH. ROUSSEAU, KROCKOW, J. PALIZZI, A. DE BALLEROY, BRENDEL, SOUPLET, MM. BARON, MONGINOT, F. BESSON, CAMBON, ZIEM.

On pourrait reprocher d'une manière générale aux peintres d'animaux de varier peu leurs sujets, de s'attacher trop à des spécialités ; M. Loubon essaie tout et s'en tire à merveille. Mais son talent plein de verve et d'originalité a aussi son côté monotone dans le choix des effets. M. Loubon habite Marseille et voudrait nous en rendre la lumière éclatante et les terrains calcinés ; on ne saurait malheureusement trouver nulle part des tons fauves assez brillants pour permettre d'y arriver ; aussi M. Loubon est-il contraint de transposer dans une tonalité blanche trop champenoise.

M. Dubuisson, dans son attelage dauphinois, rappelle les qualités de Léopold Robert ; il en a tout le pittoresque et fait plus vrai. A côté de ses bœufs, marche en tirant bien fort un lévrier dont le mouvement imitatif est parfaitement observé.

Si M. Jadin n'avait pas fait autrefois la *Retraite prise*, un chef-d'œuvre qui autorise presque à exiger de lui l'impossible, on serait fort satisfait de son exposition. M. Ph. Rousseau est toujours ingénieux, très-habile et d'un goût sûr. On en peut dire autant de M. Monginot, dont cependant le meilleur tableau est encore la belle *Nature morte* que possède le musée du Luxembourg. Plus inégal, M. J. Palizzi s'attache davantage à rendre la nature, et il réussit ordinairement ; sa couleur a beaucoup d'éclat et est très-séduisante quand elle chante juste, ce qui n'arrive pas toujours. M. A. de Balleroy entend fort bien la décora-

tion : ses animaux, auxquels on pourrait reprocher, comme à ceux de M. Melin, de manquer un peu de dessous, sont bien dessinés et très-agréablement groupés. Les *Sangliers traversant un marais*, de M. Krockow, font grand plaisir à voir, quoique peu de spectateurs soient à même de comparer la sensation que leur donne cette toile à celle que procure la nature dans les mêmes circonstances. Les moutons de M. Brendel sont bien jolis ; je leur préfère néanmoins le troupeau de M. Souplet, d'une exécution moins étonnante, mais d'un sentiment plus fin.

Nous avons oublié, en parlant de la peinture de genre, les charmantes décorations de M. Baron, — celles de M. Faustin Besson, d'une exécution prodigieusement habile, pleines d'entrain, de gaîté, et parfaitement entendues comme effet, — une toile fort agréable de M. Cambon, *Comment le soleil se levait autrefois*, — et deux marines de M. Ziem, dans lesquelles le prestigieux metteur en scène de la Méditerranée me paraît avoir poussé un peu trop loin les audaces de couleur qui lui réussissent si bien d'ordinaire.

Enfin, je regrette de ne pouvoir réparer qu'incomplétement des omissions forcément nombreuses en rappellant la *Laitière et le pot au lait*, de M. Hersent, le *Baptême de Clovis*, de M. Bin, un bel *intérieur d'église*, de M. Bosboom, *Innocence*, de M. Valton, l'*Aumône de la veuve*, de M. Bohn, le *Martyr de Saint-Hippolyte*, de M. Pilliard, tous tableaux de valeur.

En terminant, je dois avouer qu'il me vient presque des remords d'avoir pu laisser à quelques-unes de mes appréciations une brutalité de forme qui n'était pas dans mes intentions. Ayant commencé cette revue dans l'espoir d'y trouver seulement des exemples à l'appui de considérations générales que je ne croyais pas sans intérêt, je finis par reconnaître que l'occasion était mal choisie.

Qu'on me permette une dernière observation :

On a dit avec quelque raison que le sentiment ne de-

vait pas être raisonné, qu'il ne fallait pas vouloir le soumettre à des lois, et qu'à ce titre, la critique d'art était non seulement inutile, mais dangereuse en ce qu'elle peut fausser la naïveté de certaines impressions. — Sans doute, le sentiment doit être libre ; il n'est cependant pas inutile de discuter ses moyens d'expression. Tout le monde a à y gagner : le public d'abord qui se montre, dans les ventes, privé de la faculté de savoir quand un tableau lui fait ou ne lui fait pas plaisir.

Les artistes ont aussi un intérêt évident à discuter ces questions ; mais c'est un travail qu'ils font tous ou presque tous ; et je pense que si la raison qui leur fait adopter tel ou tel parti pris est mauvaise, du moins ils en ont une.

Où cette absence de notions générales et systématiques me paraît le plus regrettable, c'est quand elle se rencontre dans le jury, dont les décisions font autorité pour la masse du public. Lorsque le jury était composé uniquement de membres de l'Institut, on a pu quelquefois lui reprocher l'exclusivisme de son parti pris. On pourrait, je crois, adresser le reproche contraire au jury actuel. Il me paraît trop subir la pression du dehors et obéir à des admirations qui ne sont pas, qui ne peuvent pas être les siennes ; c'est évidemment pousser trop loin l'impartialité. Les récompenses accordées à MM. Perraud et Courbet, par exemple, me paraissent accuser une tendance à inférioriser l'art et à exalter le métier. Celle donnée à M. Aivasovsky accuse l'embarras dans lequel en l'absence de données générales on peut se trouver vis-à-vis des choses qu'on n'a pas l'habitude de voir ; il faut les admirer quand on n'ose pas les déclarer tout à fait mauvaises.

Paris. — Imp. d'Aubusson et Kugelmann, rue de la Grange-Batelière, 13

www.ingramcontent.com/pod-product-compliance
Lightning Source LLC
Chambersburg PA
CBHW070956240526
45469CB00016B/1286